金屬色澤塗裝技法
METALLICS
VOL.

AK interactive

歡迎各位購買 AK 學習系列叢書的讀者們。我們要引領各位進入的主題，是所有模型玩家都必須掌握的一系列技術：金屬塗裝。內容涵蓋了人像、汽車、飛行器、科幻作品、軍用裝甲車輛等等，一應俱全。

這本書的宗旨，是讓讀者們可以在家完成幾可亂真的金屬表面塗裝。為此，本書集結世界頂尖的模型師們親身示範，令人不禁咋舌讚嘆「天啊，是怎麼做到的！？」請各位拭目以待。

AK Interactive總裁

佛南多·費拉傑

METALLICS VOL.1. Learning Series 4
by Fernando Vallejo

金屬色澤塗裝技法 Vol.1

出　　　版／楓葉社文化事業有限公司
地　　　址／新北市板橋區信義路163巷3號10樓
郵 政 劃 撥／19907596 楓書坊文化出版社
網　　　址／www.maplebook.com.tw
電　　　話／02-29576096
傳　　　真／02-29576435
作　　　者／羅伯特·拉米雷茲　托馬斯·德拉馮
　　　　　　丹尼爾·札瑪拜特　奧斯卡·寇福雷德
　　　　　　佛南多·費拉傑　　伊斯特凡·米凱克
　　　　　　魯本·岡薩列茲
翻　　　譯／詹君朴
責 任 編 輯／喬郁珊
內 文 排 版／謝政龍
總 經 銷／商流文化事業有限公司
地　　　址／新北市中和區中正路752號8樓
網　　　址／www.vdm.com.tw
港 澳 經 銷／泛華發行代理有限公司
電　　　話／02-2228-8841
傳　　　真／02-2228-6939
定　　　價／280元
初 版 日 期／2018年6月

國家圖書館出版品預行編目資料

金屬色澤塗裝技法. Vol.1 / 羅伯特·拉米雷茲等作；詹君朴翻譯. -- 初版. -- 新北市：楓葉社文化, 2018.06　面；　公分
譯自：METALLICS VOL.1. Learning Series 4
ISBN 978-986-370-169-9 (平裝)

1. 模型　2. 工藝美術

999　　　　　　　　　　107004491

INDEX

1. 序言

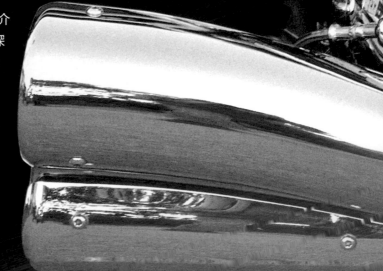

本書的主題是如何模擬金屬的質感。

在這本自學系列的新卷之中，我們要探討的主題是「如何在各種材質表面塗上金屬的外觀與質地特徵」。擬真的金屬外觀是製作模型時最高難度的課題之一，但在此我們會按部就班，娓娓道來。先從整體的介紹登堂，諸如車輛、飛行器、太空載具、雕像及盔甲....等等，都會有此類外觀，因此金屬塗裝在模型製作的世界中的分量絕對不可小覷。

模型上的金屬外觀可以用幾種不同的手法來呈現，例如漆料、蠟彩，以及自黏性的金屬箔片。必須學會各種不同的施作技巧來運用這些特性各異的產品，才能達成心中所設想追求的效果。

進一步來說，能將各種舊化、耗損的效果一併呈現，才算達到十足仿真的境界。因此，要考量的有：暴露在空氣中的氧化、受熱的影響，甚至是引擎燃燒、渦輪加壓所留下的高溫燒灼；以及環境天候的影響，諸如陽光曝曬、紫外線輻射，雨、雪、高低溫造成的外觀變異等等。這些影響會讓金屬呈現不同的外觀特徵，這是褪色的效果是我們要仔細地在模型中重現的要點。

接下來，就讓我們為讀者們介紹金屬塗裝的要義，之後再深入到舊化、鏽蝕效果處理的境界，讓各位能夠應用在各種模型製作之中，得心應手。

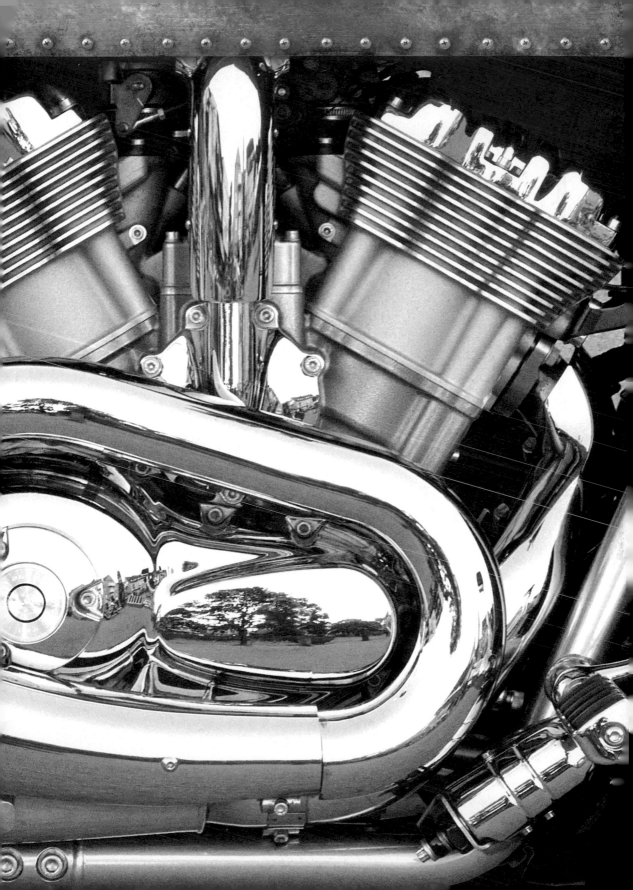

1.1. 色彩

日常生活中，我們會用「顏色」這個詞來描述物體的外觀。更嚴謹的術語，會用到「色度」（colorimetry）這個詞彙。色度學對「色彩」的正式定義是：色彩的形成是因為光的特性受到時間與空間的影響，而人類所感覺到的色彩是光對視網膜神經所造成的刺激訊息，再由大腦內的認知結構所生成。

十九世紀以來的科學進程中已經探究出，可見光是電磁波的一小段頻譜，波長範圍在440～680奈米之間（奈米＝10的負九次方米），對應從紅到紫的色彩。

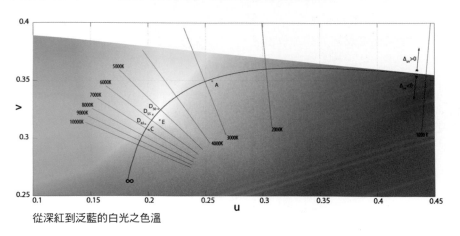

從深紅到泛藍的白光之色溫

互補色

傳統的顏色理論是原色的減法原則，三原色為紅、黃、藍。如果將不同的顏料等量混合，例如黃加紫、橙加藍、紅加綠，都會成為灰色的均質。這就是顏料的補色。法國化學家謝弗勒進一步提出的補色定律指出，即使兩種色彩只是相鄰而未混合，仍然會呈現被補色影響的視覺效果。因此，一條擺在藍色背景上的黃絲線看起來會呈現橘色，因為橘色是藍的補色。

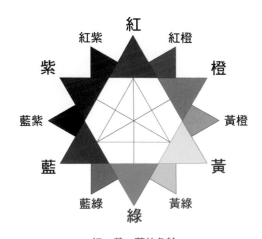

紅－黃－藍的色輪

1.2. 塗裝的色彩學

我們以一罐不透明的白色塗料來舉例。這樣的溶劑之中混有油基或者壓克力聚合物，以及鉛白、鋅白或者鈦白分一類的色素。至於塗料的光學性質則會因為所塗覆上的材料不同而大異其趣。呈現的外觀不同，主要是因為反射率不同所致。當光照射到一個平面上，因為大氣與平面構成材質的反射率不同，一部分的光會直接被反射，其餘會射進平面的材質分子之中。後者會引發進一步的反射與散射連鎖現象。白色塗料是因為其中的色素完整地反射所有波長的光，而其他顏色的塗料則是因為染料或色素吸收了光譜中的一部分波長，只反射出其中一部分。也就是說，在光束通過時，塗料中的染料或色素起了類似濾鏡般的作用。光在塗料中經過愈多次反射，特定的波長也就被濾除得愈徹底。光譜的組成因特定波長被吸收、不被反射而改變，而我們的眼中就看到這些呈現各種不同顏色的塗料。

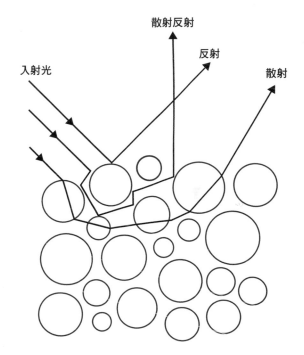

散射：穿透色素的光線顯出其本色
反射：被色素表面所反射的光線所呈現之色彩
散射反射：一部分被色素所吸收的光線所反射出來呈現的色彩

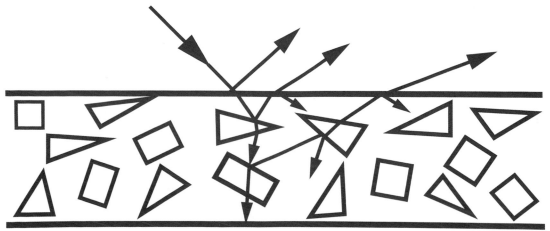

光線在顏料上的反射與折射

1.3. 金屬的色澤

　　假使塗料中的色素分子中含有均勻離散的金屬粒子，這些金屬粒子的反光特性就可以呈現出金屬表面光滑的特徵。密度和排列則是兩個關鍵因素。光可鑑人的金屬表面塗裝來自於反射的光線呈現一致的平行路線。如果反射的光線軌跡方向散亂而非彼此平行，就會模糊、甚至消光。要塗出金屬表面的某些紋理，也是透過控制顏料分子的大小、排列這兩個變因來達成；雲母顆粒甚至可以讓漆面呈現珍珠一般的光澤。目前市面上金屬漆料的差異大致上是溶劑載體的透光性、色素粒子的品質，另外可能還有一些能增加耐久度或者光澤的添加劑。

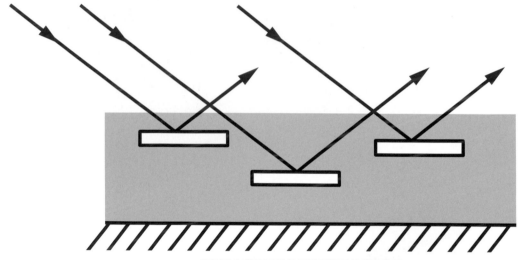

光線被金屬粒子平行反射所呈現的鏡面效果

平行的粒子排列會顯出擦拭得光亮的金屬表面的鏡面效果。

鍍鉻的表面會呈現這樣稍微模糊的映象，因為粒子的排列稍微紊亂。

粒子散佈得更紊亂，反映的影像就會更模糊。

因為大氣中有氧分子（O2）的存在，金屬的氧化是常見的現象，也值得我們花點時間來理解。背後的化學機制稱為氧化／還原反應，因為金屬原子和氧之間的電子交換而發生。

金屬原子給出電子（氧化）而氧原子獲取電子（還原），這樣的過程讓兩種不同元素系的原子結合成一個結合力更強的氧化金屬分子。而日常所見的金屬腐蝕都是金屬因為如此的化學作用，物理結構與化學性質都變化，重量也會改變。

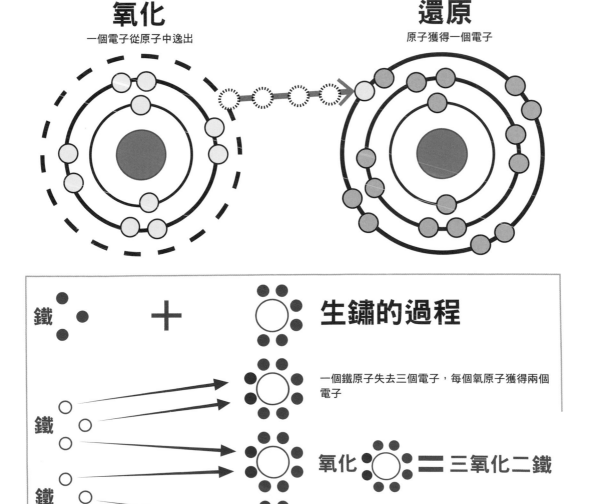

2. 塗料的種類

　　首先，我們先集中討論目前市面上常見的兩大類塗料：水性基底的壓克力塗料，以及以有機溶劑為底的釉彩、蠟彩與化學漆。進階的材料被歸為第三大類，例如墨水筆、金屬貼片、顏料粉末、石墨鉛筆等等。

2.1. 壓克力塗料

　　壓克力是最不易表現出金屬質感的一種塗料，塗大面積區塊時尤甚。這是因為壓克力金屬塗料中很難溶進足量的色素粒子，而且在施工上彩的過程中往往需要進一步稀釋，使得這個劣勢更加嚴重。市售產品之中可以說是毫無例外。另一個缺點是，水性溶劑無法像有機溶劑一樣本身的質地就帶著些許明亮的特性。我們的建議是，壓克力金屬塗料最好用在塗人像即可。壓克力塗料的一個優點是快乾的特性，用筆刷多層塗布，可以把色彩上得完整厚實。壓克力塗料上在小部件相當好用，但倘若需要塗的面積大，刷起來簡直要人命。

　　不過，不論用噴槍或者筆刷，壓克力塗料都很好處理，用水來稀釋、清理時也方便。總結來說，上色和清理的便利就是這類塗料的最大優點，另一個讓模型工作者們頗為稱道的優點是沒有難聞的氣味（甚至無味）。

　　在此特別列出 Tamiya 與 Gunze 這兩家的產品。它們不只是普通的水性塗料，也可以用透明漆溶開。

壓克力金屬塗料最適合小區域筆塗施工，至於大範圍就交給裝填有機塗料的噴槍吧。

單一層次的金屬塗料適合用在民用或者科幻載具的塗裝。因為色素粒子本身的特性各有不同，最好搭配同廠牌的稀釋劑來調。也可以在市面上找到一些特別的產品，筆塗用、噴槍用的都有。金屬塗料的選擇關鍵不外乎：細緻均勻的色素粒子，塗完能顯亮，附著力夠好，如此才方便後續的遮塗、舊化效果處理。

2.2. 釉彩與亮光漆

要把釉彩，亮光漆以及其他以有機溶劑為基底的塗料（例如蠟彩）上得好，事前準備很繁冗，但呈現的效果絕對值得這些工夫。這類塗料的色素粒子比壓克力塗料所含的更細、更亮，乾固之後會呈現光滑的表面。做舊化處理時，它們光亮的特性還是能穿透上層的其他裝飾塗層，表現出金屬的質地，不會因此變得暗沉混濁。如果我們不想塗得銀光閃閃，只要調進一點消光漆就可以讓反光效果稍微鈍濁，卻依然兼顧表面的光滑。

如同壓克力塗料一樣，以筆刷與噴槍兩種工法施作都不困難。它的缺點在於稀釋與清理。應付這類塗料的稀釋劑如松節油、礦油精、萬能溶劑等等，揮發出來的氣體帶有毒性，吸入人體有害，因此有些人對它們敬而遠之。不過，也有一些傷害性低、但性能稍差的稀釋劑可以選用。在漆色的明度、光澤、平滑表面的呈現上，它們無疑勝過壓克力塗料。

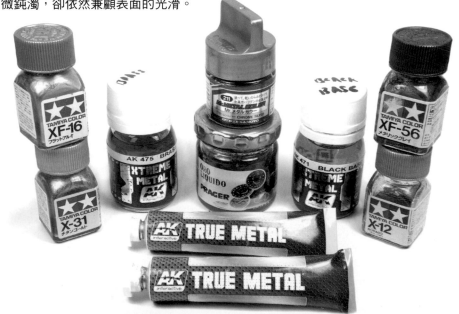

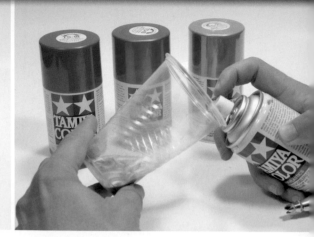

金屬噴罐也歸類在這一類。這些裝罐的塗料比起噴槍難控制,但是只要收集起來再裝進噴槍裡就一樣好使。

其他的金屬質感塗料

我們另外把某些罕見的產品歸進一類。這些特殊的材料正說明了金屬材質塗料的多樣性,而善用它們往往可以達成絕妙的效用。它們是:石墨粉、金屬色素粒子、石墨中混合顏料與金屬粉末的色鉛筆,以及印刷用彩墨。色素粉末和石墨通常用在小塊面積的突出效果,例如盔甲的邊緣輪廓、劍刃、

矛鋒、金屬鈕鍵、坦克車履帶等等。畫上的手法很單純,關鍵在於控制精準。如果不小心撒開、沾到手指上,很可能把整尊模型或者人偶的整個細節都汙損了。至於印刷用彩墨,只要混上一點礦油精,便能將其大量施塗的特性用在盔甲、盾牌以及其他的大塊平面上,罕有能出其右者。

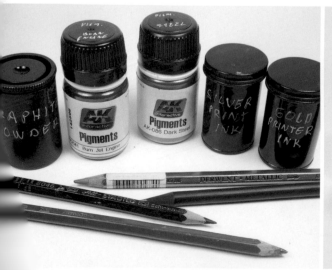

印刷用彩墨可以用來修飾不同金屬的銀色調性。

所有的塗料廠牌都會推出對應自家產品的透色漆。跟釉彩調和的效果好，也可以避免漆層看起來太厚。

請為蘸塗金屬顏料粉末保留專用的筆刷，以免殘留的粒子混進其他的塗料之中。金屬塗料變乾時會比普通的塗料更黏稠，因此建議您別把最好最貴的筆刷用在這裡。

酒精為基底的金屬塗料在市面上也常見。因為基底特性之故，它們易揮發、變質速度快，建議用筆刷來塗。噴槍會讓它凝結得更快，導致噴出凹凸不平的紋路。

3. 模型製作的重要金屬類別

以模型製作的觀點來觀察這些饒富趣味的金屬材質。

 鐵

推薦的舊化處理手法：鏽痕、鏽斑以及刷痕

　　一般所謂的「鐵」事實上是含碳量低於 0.1% 的鐵／碳合金。銀灰色的純鐵幾乎不會出現在縮小模型上，但是鐵合金就常見了。鐵（Fe）的氧化過程有兩個階段。第一個階段是與氧化合作用為氧化鐵（FeO）。這個反應之中，鐵原子將電子交給大氣中的氧，也可能是與二氧化碳、三氧化硫生成的碳酸與硫酸反應。氧化鐵呈現黑色。

　　第二階段的反應則是生成三氧化二鐵，也就是常見的紅橙色鐵鏽，使得原本的表面變得凹凸斑駁。鏽塊會深入結構之中繼續擴大反應，使得金屬的強度變差。鐵鏽中也含有一些其他的化合物，包括與水及二氧化碳反應生成的氫氧化亞鐵（Fe(OH)2）以及碳酸鐵（FeCO3），這兩種生成物都呈現綠色。還有一種氫氧化鐵（Fe(OH)3），呈現褐色。因為氧化電位差的緣故，鐵的鏽蝕最常出現在與其他金屬的接觸面。在焊接處可以觀察到這些現象。

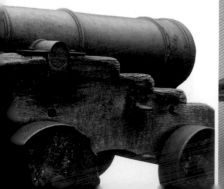

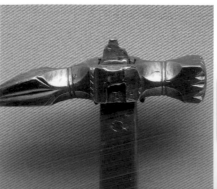

2 鋼

推薦的舊化處理手法：鏽凸、鏽屑與鏽痕

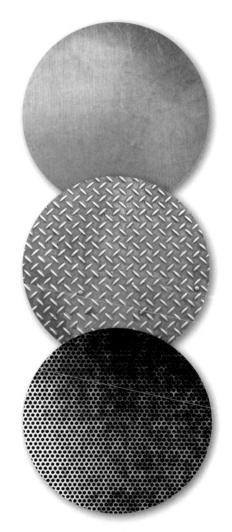

　　這是模型製作領域中極重要的一種材質，色澤則因合金中的元素比例、冶金方式與表面處理而異。鋼的鏽通常是偏紅的鮮橙色。

　　基本上，鋼是鐵與碳（含量從0.03~2.2%）的合金。因為兩種原子尺寸的差異，會形成有結構空隙的合金結構。合金鋼的種類非常多，特性各異，差別在於冶煉時加入的少量錳、矽、鎳、鉻、鉬……等元素。鐵仍然是這類合金中最主要的成分，因此一樣會由於氧化而生成鐵鏽。比較特殊的不鏽鋼是因為氧化鉻包覆在外層，阻絕了鋼材內部與空氣的接觸，因此不發生氧化反應，稱為「鈍化」。不鏽鋼含有至少 10% 的鉻，暴露在空氣中自然會生成上述的保護層。用硝酸或者檸檬酸處理，可以加速鈍化程序。鈍化會使得鋼材的顏色由原本的淺亮灰變得深沉。而焊接不鏽鋼時的高溫會讓表面覆上一層暗灰色的氧化層。倘若用機具將此層磨除，底下會露出因為高溫處理所呈現的些微斑斕，顏色從紅到藍。

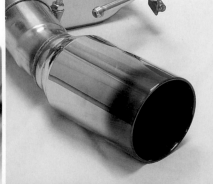

3 鋁

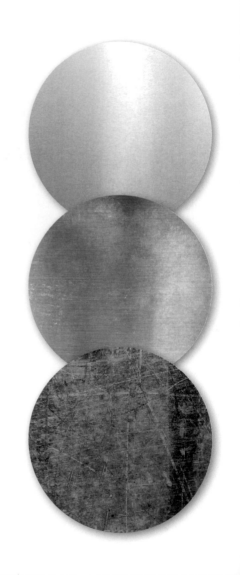

推薦的舊化處理手法：使用 AK 4161 Neutral Grey（或者其他淺灰色）的濾鏡塗

　　航空模型製作者心目中，大概沒有其他金屬的地位會比鋁來得更重要。鋁合金的顏色也是相當多樣，白鋁、杜拉鋁（硬鋁）、黑鋁三種材質特性的重現，是將現代機械器材模型化的必備技巧。雖然鋁很容易跟氧化合，但是生成的三氧化二鋁（礬土）會形成鈍化表面，賦予鋁材抗腐蝕的特性。氧化層的阻隔性與固著性都相當好，防止內層氧化的作用機制就跟不鏽鋼的鈍化表層原理相同。至於外觀上，礬土令原本閃亮的銀灰色轉變成消光灰。鋁、鎂系合金中加入錳、銅、鋅、矽，或者鈦與鉻，構成了好幾個各有特色的大家族，產出量大、應用範圍極為廣泛，是當今工業的要角。雖然氧化生成的礬土層包覆具有保護作用，但是在酸性環境中會被洗除，尤其怕氯氣所產生的氯化氫。鋁含量愈高，受酸蝕的影響就愈嚴重，而如果鋁材因韌性需求而做了熱處理的話，對酸的抵抗又會更脆弱。這是因為合金晶格結構中的空隙較大，與鋁原子本身的氧化電位高的緣故。

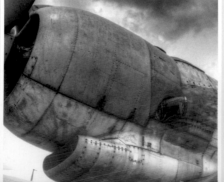

4 赤銅

建議的舊化處理手法：以 AK4162 做輕度的濾鏡塗，模擬銅綠或者藍綠色的鏽斑

　　模型製作領域之中，對銅這種材質的理解相當重要。它是在各種歷史年代都佔有一席之地的重要金屬，不僅量大，使用的範圍也廣泛；從公園廣場的人像到日常生活的應用都一應俱全。純銅的本色帶有淡紅，與空氣中氧原子的化合作用會讓它的顏色變得深暗。氧化反應的速度較慢，而生成的氧化層同樣有鈍化保護的效用。銅的氧化過程會生成兩種化合物：氧化亞銅（Cu_2O）呈現紅棕色，而氧化銅（CuO）則是黑色。銅的氧化反應能藉溫度或者環境中的高濕度來加速進行。空氣、陸地或海中的多種元素也會和銅產生化學反應，比如說銅可與海中的鹽化合成氯化銅（$CuCl_2$），外觀通常是帶著些許黃色調的綠色。它的本色其實是黃色，綠色是因為吸收了環境中的水氣而成為水合物所致。銅的硫酸鹽、碳酸鹽也是常見的化合物，顏色介於綠和藍綠之間。常見的銅合金有黃銅和青銅。

5 青銅

常見的舊化處理：綠或藍色的濾鏡塗，
視採用的塗料種類而定

　　如同前面提到的其他元素：合金的強度
比純金屬來得更佳。從中世紀的火砲、閥
門、機械零件、武器、盔甲以至於螺旋
槳，歷來黃銅得到如此廣泛地運用，就可
以證明這點。主要的合金成分是銅（主要
元素）與錫（3~20％），另外也可能混
有鋁、錳、鎳、磷與鉻等等，隨著含有的
少量元素之差異，青銅也有多種呈現不同
色調的類型。合金的表面可以產生鈍化保
護層，因此即使在腐蝕性高的海洋環境中
仍然有相當優越的耐久度，外觀上累積的
斑斑綠鏽，是它牢靠的佐證。優越的傳導
性，常常用在導熱。整體來說，青銅在
各種領域的適用性都好過生鐵，只稍遜於
鋼。火藥時代初期的青銅炮，通常是以
90~91％的青銅再混上 9~10％的錫鑄造
而成。

6 黃銅

推薦的舊化處理手法：以 AK4162（或者類似的綠／墨黑色）做輕度的濾鏡塗

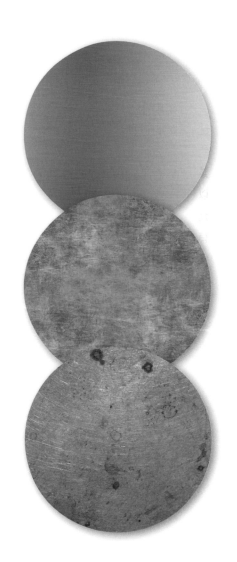

　黃銅是銅與鋅的合金。呈現的色調跟鋅的含量相關，從黃紅（2~14% 鋅含量）到黃（30~50% 鋅含量）。經年累月之後色調會變得較為暗沉，也會累積一些氯化或者醋酸鹽所呈現的藍綠斑點。因合金成分差異，不同種類的黃銅加工方法各異。有些在冷卻時有延展性，有些必須要加熱之後才能塑型，有些種類的加工則無視溫度環境。黃銅比純銅的硬度更高，但是易於以機具加工、焠火或燒熔。黃銅可抗氧化、鹽蝕；而因為延展性之優越，可以軋成薄片運用。溫度環境與其中含有的少量元素影響了黃銅合金的延展特性；可以用在武器、日常用品、樂器、容器、硬幣鑄造上。因為不被海水的鹽分所腐蝕，它也用在船舶、漁具和水陸器材的製造上。雖然不會氧化生鏽，鹽分仍然會令黃銅的表面失去光澤、變得暗沉。否則，嶄新的黃銅表面如同黃金一樣，呈現亮黃。

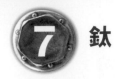

7 鈦

　　這種光亮、銀白的金屬常見於飛機的重要部件，例如渦輪的轉子、噴射引擎氣嘴等等。在其他的應用上，鈦與鋁、鎂、鐵、鉬的合金也很常見。鈦合金具有與兩倍重量的鋼等同的材料強度，抗腐蝕性能也佳。高溫燒灼會在表面留下暗沉的紅藍斑痕。而它的氧化物大宗二氧化鈦（TiO_2）則呈現純白或者稍帶黃色的外觀（視純度而定）。大型船艦也會用到鈦，與鋼、鐵等多種金屬的冶合是軍事用大型艦艇上常見的推進器用料。而它的優越延展性也可以在建築上發揮所長，比如說由加拿大建築師所設計的西班牙古根漢美術館。

　　以螺旋槳的材質來說，應該具備輕量、優越的強度、耐抗嚴苛的海水環境，還要在意外狀況發生時容易修理替換。如果不考慮造價成本的話，鈦合金幾乎是無懈可擊的首選。鈦能抗氧化鏽蝕、重量輕，而且堅硬耐磨；業界只要有抗氧化腐蝕的需求，毫無意外都必定將鈦金屬製品考慮進來。航空製造業相當倚重它輕量又耐久的特性；長時間操作仍然不失材料原本的物理化學特性，非常可靠。

　　而在一般應用上，手錶、珠寶、餐具、高爾夫球桿都可以見到其蹤影。而它的低傳導、不易磁化的特性也讓它在太空船、衛星的領域大放異彩。

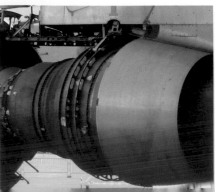
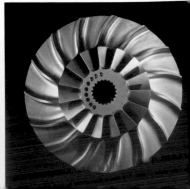

 鉻

推薦的舊化處理手法：煙燻色墨水

　　呈現介於鋼材的灰與亮白之間的色澤。「鉻」這個字的英文來自希臘文「chroma」（色彩）。主要用於高硬度、抗腐蝕合金的物質（例如不鏽鋼）與耐熱處理。主要的氧化物是三氧化二鉻（Cr_2O_3）。

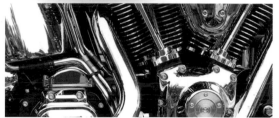

 銀

推薦的舊化處理手法：深褐色的濾鏡塗

　　本質是稍帶灰色的亮白色金屬。接觸到空氣會因為硫化物（AgS_2）而變黑，而它的氧化產物 Ag_2O 則會讓變黑的外觀之中再加上一抹深褐的色調。

 金

推薦的舊化處理手法：亮色調的紅赭色濾鏡塗

　　基本上是活性極低、難與其他元素化合的惰性金屬，具有優秀的耐腐蝕特性。它的主要氧化物是外觀呈現紅赭色調的三氧化二金（Au_2O_3）。

效果呈現上的各項技術細節不能輕忽。在此，筆者將逐步解說實際案例各個過程，做一次示範。這些技法的差異是基於以下兩點：我們想要呈現哪種金屬的質感，以及準備要以哪種塗料來施做。讀者可以看到，在本書以及下一本續集之中所提到的各種材料表面，有些適合壓克力塗料，有些則應該用有機溶劑塗料會更好。請時時謹記這兩個要素。不過在示範時我們主要是以模型漆和釉彩來示範，因為它們可以算是兩種不同的典型。釉彩（著名的品牌例如 Humbrol, Alclad, Xtreme……等等）有個重要準備步驟是，先打上暗色的底，再將金屬色釉彩覆上。塗料的廠牌和顏色是底色選擇的變因，而原廠通常也會依塗料的特性而給予底色的建議。有些顏色特別挑底色，有些顏料的覆蓋力更佳，有些卻較差。而「金屬化」塗料又跟金屬塗料有別。有些塗料是單次單層塗完後就能顯出金屬的質地、光澤，有些塗料則必須將金屬的色澤與光亮感分兩次完成。這些差異都會在本書中一一說明。金屬塗料的特性較一般塗料更容易受環境影響，在這些細節上應該要倍加用心，切莫輕忽。

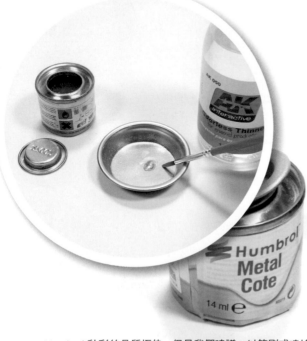

Humbrol 釉彩的品質極佳，但是我們建議，以筆刷或噴槍施塗之前要稍微稀釋一下。原廠出貨的濃度實在太稠了。

廠商開發塗料都會考慮到：消費者會如何使用它們、要拿來塗裝怎樣的模型。說起來，這其實就是模型製作比起其他應用藝術更精微之處。金屬模型漆的製作難度相當高，而 AK Interactive 的 Xtreme Metal 塗料在各方面都替模型玩家們考量得相當周全。

塗上 Xtreme Metal 塗料的零件　　　　　　　相同零件，舊化處理後的外觀

評斷塗料優劣的幾個標準是：塗佈完色素粒子的分布是否均勻細緻，乾燥後是否耐其他種類塗料洗塗、添加效果處理，是否呈現金屬閃亮質感，以及是否容易施工。新的Xtreme塗料大致上都滿足以上條件，依廠商建議以噴槍施作可以得到無與倫比的效果。

在此用以示範的例子是嵌板。顏色的選擇是重要關鍵：請一併考量到「塗裝完之後是否能與其他部分呈現一體感」。通常我們會建議用帶著少許藍色調的灰黑，這也是現實生活中嵌板技師們常用來補塗的顏色。基本上大部分的金屬塗料都是灰色，用此為底來調都辦得到；所以不必太執著於某一罐特定塗料。

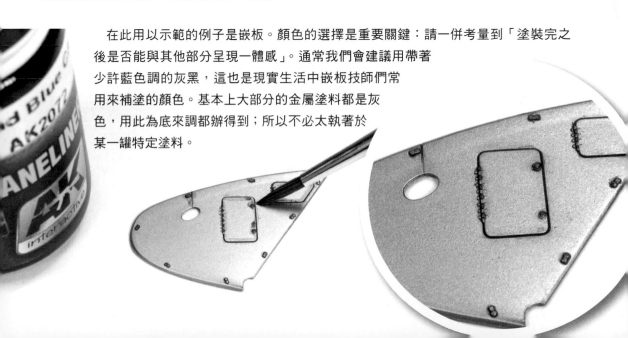

金屬塗料的比較測試

（此節由托馬斯 · 德拉馮撰寫）

下面的比較表由第三方模型製作師托馬斯 · 德拉馮以客觀的立場整理而成，以多樣的標準來評比市面上的幾種塗料。將這部分納入本書，將有助於讀者能以類似的方式辨認身邊的塗料品質，並且能從這張測試結果中領略到不同塗料在後續處理之中的各種可能反應。不同的塗料各有特性，而掌握這樣的知識，將大大有助於各位完成手上模型的塗裝。

用以驗證比較的手續包括以下幾個部分：

粒子的大小，金屬的光澤，遮塗的耐抗力，搭配亮光漆時所呈現的變化，以釉彩畫上嵌合線（墨線）的耐抗力，用酒精稀釋時的變化，用 Tamiya White Lid 稀釋後的變化、用 Tamiya Yellow Lid 稀釋後的變化。

筆者以鋁色來當作評判的標準色（雖說還是有分亮色鋁和暗色鋁）。測試中包括以下產品：

- Tamiya enamel XF-16
- VSN Aluminium（市面上也稱為 Lara 塗料）
- Mr Metal Color Aluminium (MC 218)
- AK Xtreme Metal Aluminium (AK 479)，（塗在先打好黑底色的表面，不過後幾項測試是不打底色直接上，如照片中所示）
- Model Air Aluminium (AV 71.062)
- Alclad II Aluminium (ALC-101), 輔以 Tamiya X1 黑色釉彩打底）

	粒子大小	金屬亮澤	抗遮塗能力	加塗清漆的效果	抗舊化效果處理能力
XF-16	粗	不佳－平庸	普通	金屬亮澤增強，整體稍微變暗	原有的塗層受損，清理時發生碎裂
VSN	細－極細	佳	好	無明顯差異	無明顯差異，沒有以清漆遮蓋的部分會變得較暗
MC 218	極細	平庸	差	表面變得清透一點，但也稍微變暗	無論是否塗上清漆，塗層都受損，而且在清理過程中碎裂
AK 479	細－極細	佳	好	無明顯差異	無明顯差異
AV 71.062	粗－一般	平庸	好	金屬亮澤有強化	上清漆的部分不受影響。未塗清漆則會留下圓形的斑痕
ALC-101	細	佳	好	金屬亮澤稍微強化	無明顯差異，沒有以清漆遮蓋的部分會變得較暗

所有塗層都是採用噴槍完成，設定在 1kg/cm3 的壓力噴塗。

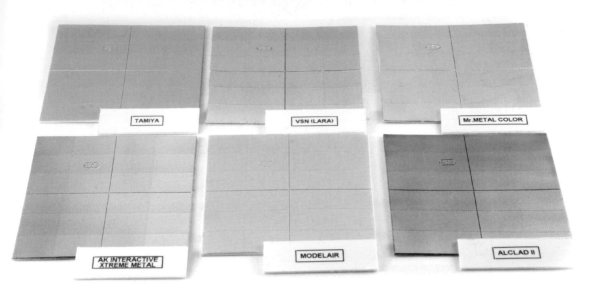

舊化處理前的塗料呈現

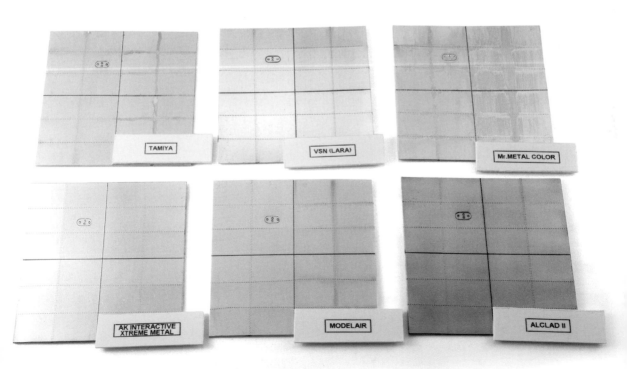

最終結果

明瞭了鏽化或者舊化塗裝會產生怎樣的反應效果，我們就可以事先預防，準備好容錯的餘裕：效果處理的塗層究竟會不會因為化學特性太猛烈而損傷金屬色塗層？會只是小程度地影響光澤，或者是整個讓色素粒子都失色？用來做舊化效果的塗料就是我們做任何模型都用得到的產品，殊無二致；用的手法諸如洗塗、勾線、濾鏡塗、畫油漬等等，也都跟其他的塗裝手法相通。差別就在於，因為金屬的光澤得來不易，而不同產品的耐抗力又各自不同，因此要留意選用的塗料或者施作的手法是否太躁進。近來，廠商也逐漸推出更多針對耐效果處理的塗料；而我們所累積的經驗之中也可歸納出：Flory Models 綠鏽色這類壓克力塗料的特性較溫和，幾乎可以相容各家的金屬塗料不造成傷害。

① 讓金屬原色與舊化的效果塗裝融合，就是幾可亂真的關鍵。

② 依應用場合採取部分或全面洗塗，讓金屬部件呈現光影的深度，真實的質感油然而生。

在接下來的示範中，將洗塗一片金屬板。先用 Tamiya 的金屬塗料塗滿零件，讓金屬色均勻呈現，用洗塗方式呈現凹溝的陰影時將金屬面的亮光一併去除。注意：不是所有的塗料都耐得住這樣的處理。

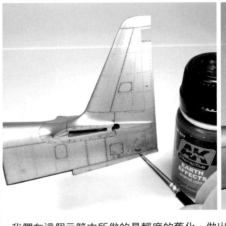

我們在這個示範中所做的是輕度的舊化，做出「最近才填上一塊沾滿泥巴的嵌板」這樣的效果。特地把嵌板的區塊框出來做處理，處理完之後它的色澤跟旁邊有明顯的差異。在此讀者們可以看到，金屬塗裝搭上光影效果，可以玩的手法真是無窮無盡。

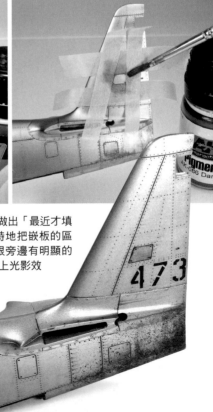

4.1. 蠟彩

蠟彩廣受歡迎的原因是容易施塗，覆蓋力好，而塗完的成果有極佳的擬真度。用手指抹開、用筆刷畫、用噴槍噴，都沒問題。蠟彩的特性類似，因此在舊化洗塗之前，務必要加上一層清漆保護。

將蠟基塗料稀釋，就可以用噴槍施工。特別值得一提的是它乾燥後的特性。

2 蠟彩跟壓克力塗料的不同之處，在於乾透之後可以拋光。

不過因為蠟的本質使然，它們乾得特別慢。

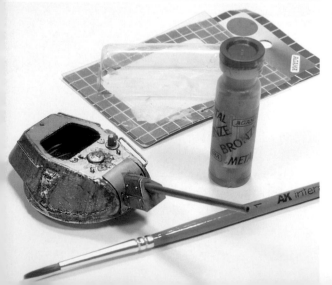

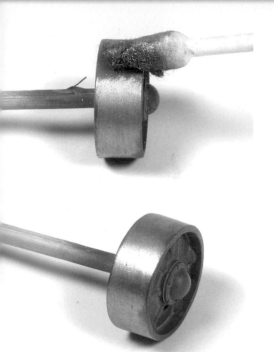

棉花棒是一種用來將蠟彩均勻抹開的好工具。

用筆刷塗的時候，更可以領略它好控制、能精準地塗在選定區域的優點。在這個示範中，我們看到蠟彩被塗在履帶傳動輪的齒上。

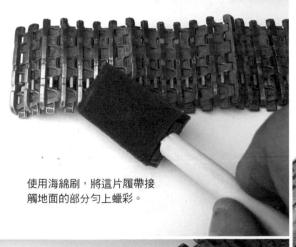

使用海綿刷，將這片履帶接觸地面的部分勻上蠟彩。

蠟彩帶來的外觀和光亮的質地都像極了實際的真品。

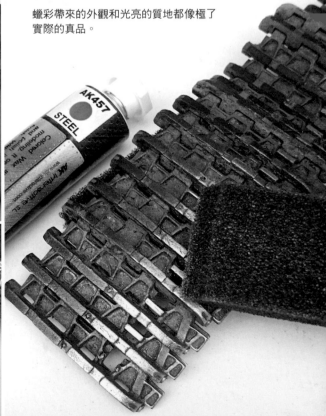

4.1.1. 德軍 MP 40 衝鋒槍
以 AK TRUE METAL 塗裝

（此節由魯本‧岡薩列茲撰寫）

AK 金屬蠟彩其實算是膏狀的釉彩，容易使用，效果卻驚人地好。可以用多種手法來施作，而各類金屬搭配不同色澤的選擇也相當多樣。在這個示範中，我們選用 AK461 Gun Metal，簡單的幾個步驟就把磨光的金屬外觀做得活靈活現。

用一小張卡紙承著蠟彩，並且準備一枝小棉花棒。用消光黑的壓克力漆替樹脂模型先打上一層底色。

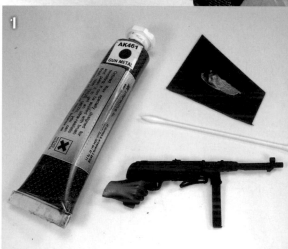

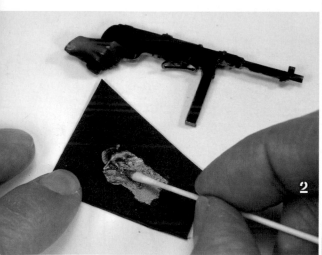

用棉花棒塗上蠟彩。

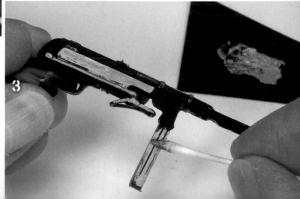

反覆地在零件的面上讓棉花棒多跑過幾次。不必太執著於此階段它看起來究竟如何。

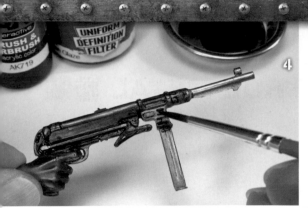

接下來是洗塗的步驟，由此來賦予這個零件該有的分量和光影深度。謹記一事：這些蠟彩本質上還是釉料，因此倘若用了釉彩來洗塗的話，原先乾燥的塗層又會被溶開、重新塑形，一不小心就前功盡棄。在此我們用 AK719 和 AK3019 Black Satin 混出咖啡般的鏽色，加水稀釋到原本 50% 的濃度。零件上所有的凹陷、溝槽都要塗到。

釉料底的蠟彩可以用任何的釉彩溶劑稀釋。

用棉花棒塗好之後，用一小片軟布揉擦，可以清理出乾淨、光亮的表面。

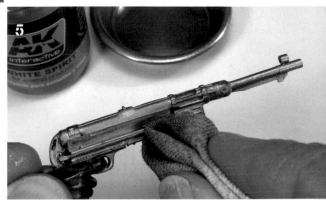

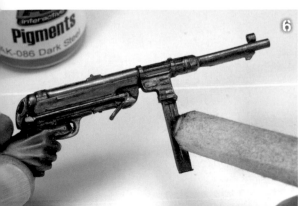

搭用 AK086 Dark Steel 粉狀顏料，將表面適度拋光。用上粉狀顏料的用意是，這樣就只有零件的突出部分會被拋亮，而剛剛洗塗手續的效果則會繼續維持在比較難碰到的小角落裡。如此一來，槍身的高隆起處相當光潔，而凹陷、溝槽處看起來陰暗。金屬的立體感就這樣湧現出來了。

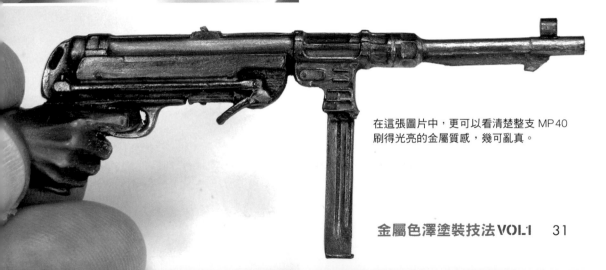

在這張圖片中，更可以看清楚整支 MP40 刷得光亮的金屬質感，幾可亂真。

4.1.2. 其他的蠟彩塗裝示範

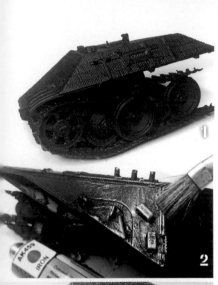

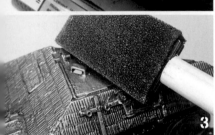

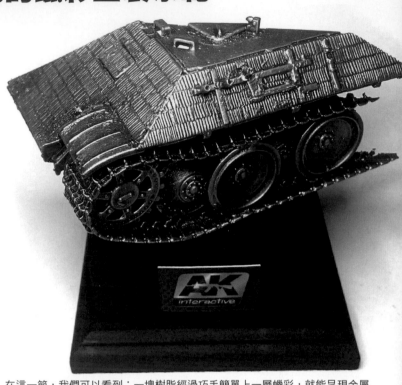

在這一節，我們可以看到：一塊樹脂經過巧手簡單上一層蠟彩，就能呈現金屬製獎座一般的質感。打上黑色的底色之後，仔細地將蠟彩塗佈完整。乾透之後，用海綿將表面拋光。成品展現的效果好得出奇。

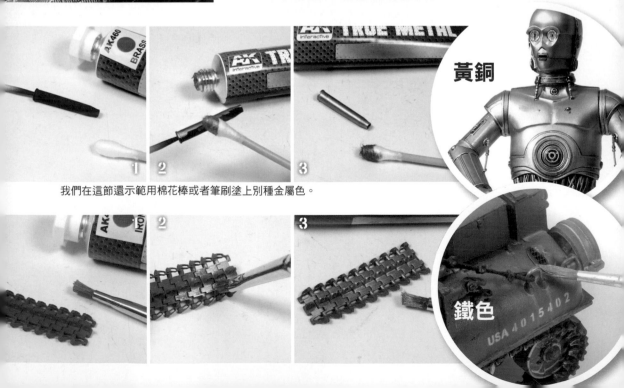

我們在這節還示範用棉花棒或者筆刷塗上別種金屬色。

黃銅

鐵色

4.2. 使用顏料粉末

　　這些顏料粉末其實就是塗料的顯色成分。模型用的顏料粉末中會混入一些碳酸鈣（譯註：降低成本的填料，但也有提高塗層的硬度、耐熱性的效果）。品質優劣的關鍵是顏料之材質本身、研磨的細緻程度、材料的來源。選擇品質好的產品，細緻的粒子可以歷經多種處理手續之後仍然不失本色。也有些顏料粉末的材質看起來就像是鋼、炮銅甚至亮鉻色。雖然說鉻粉算不上符合我們需求的完美材料，但是了解它的特性，在適合的場合運用，仍然可以有非凡的效果。而挑剔鉻粉的主要原因其實是它的性價比實在太差。

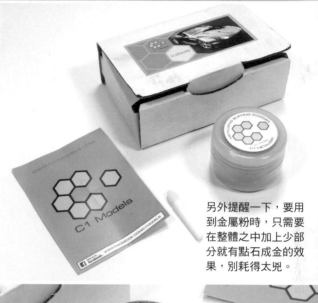

另外提醒一下，要用到金屬粉時，只需要在整體之中加上少部分就有點石成金的效果，別耗得太兇。

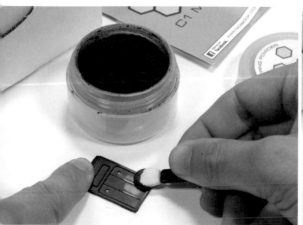

使用金屬顏料粉末時，稍微加一點力，並且以畫圓的手路抹開，這樣才能讓它附著在施塗的模型表面上。

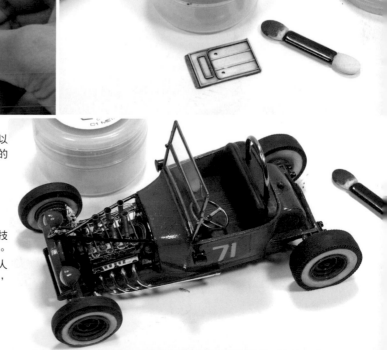

而如同前面所說的；鉻粉的使用有一些小技巧。成效會因為色粉本身的明度、色相而異。舉個例子來說，如果想要讓鉻粉呈現光可鑑人的鏡面效果，就應該在撒佈在亮黑的表面上，而且還要能夠進一步拋光。

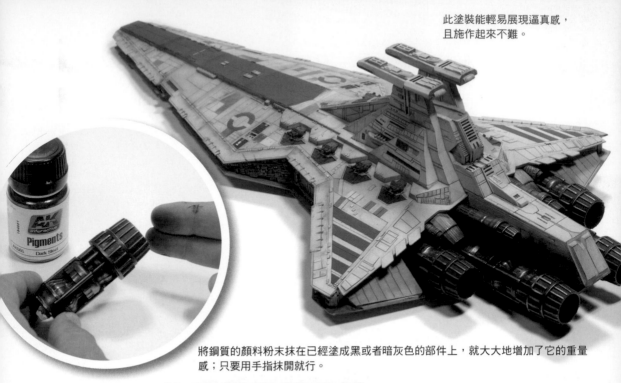

此塗裝能輕易展現逼真感，且施作起來不難。

將鋼質的顏料粉末抹在已經塗成黑或者暗灰色的部件上，就大大地增加了它的重量感；只要用手指抹開就行。

4.2.1. 拖曳索塗裝示範

（此節由魯本·岡薩列茲撰寫）

　　無論輕、中、重型，無論裝甲與否，在軍用載具上都常常可以見到這個設備。因此，多專注於這個裝置的呈現有其必要。有些模型廠提供塑膠成形製品，但倘若是用樹脂或者塑膠的繩頭束著由多股線編成的繩索，則會更好。

　　除此之外，有些廠商提供了高品質的替換套件，以銅這類高延展性的金屬材質製成。要考究起細節來，相較於脫模線總是清不乾淨的塑膠製品，金屬線絞成的繩索更貼近現實中的真品。

　　別急著把拖曳索在模型上黏牢，應該先把形狀整理到跟模型的輪廓貼合，獨立塗裝這個部件，之後才將完成的零件接上模型本體。

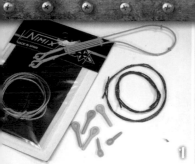

1

原裝的塑膠零件以及紅銅、黃銅製的替換套件。

2

筆者用紅銅線、軟黃銅線製作的拖曳索。

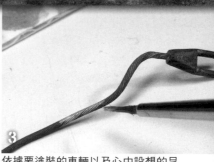

3

依據要塗裝的車輛以及心中設想的呈現方式，打上適合的底色。

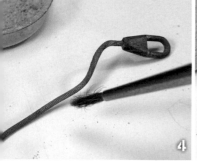

4

在此筆者想在上一步的基礎上增加一些油漬、積塵和砂土的效果，讓其看起來像是真的曾經被拖在地上。

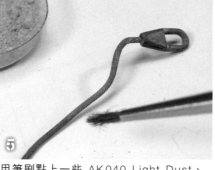

5

用筆刷點上一些 AK040 Light Dust、AK042 European Earth 與 AK143 Burnt Umber 三種顏料粉末，再用 AK011 油精將它們固定。

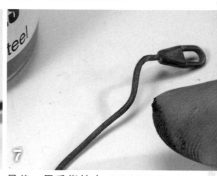

7

最後，用手指抹上 AK086 Dark Steel，讓金屬的質地呈現出來。

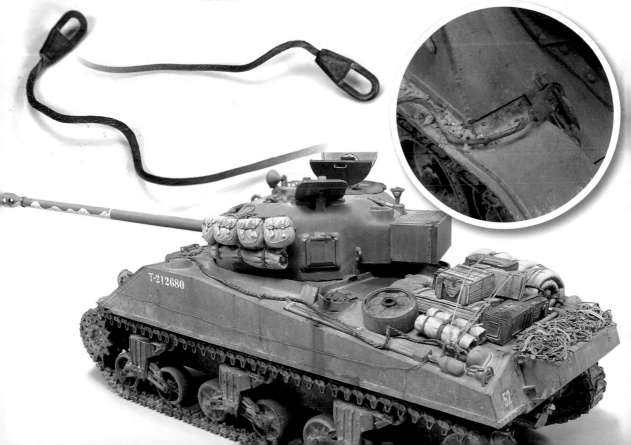

4.3. 塗裝大面積金屬

這節所示範的是 Xtreme Metal 塗料的使用，讀者們將會見到，令金屬呈現多變的色調有多麼重要。要忠實地呈現鋁合金打造的飛機機身，只靠一瓶單調的鋁合金塗料是辦不成的。您將會需要幾瓶雖然色調同系，但是各自又有細微差異的鋁色。在這個案例中，筆者將會一一展示運用色調差異的技巧，讀者們將能領略其對比掌握之要訣。

（本節由丹尼爾·札瑪拜特撰寫）

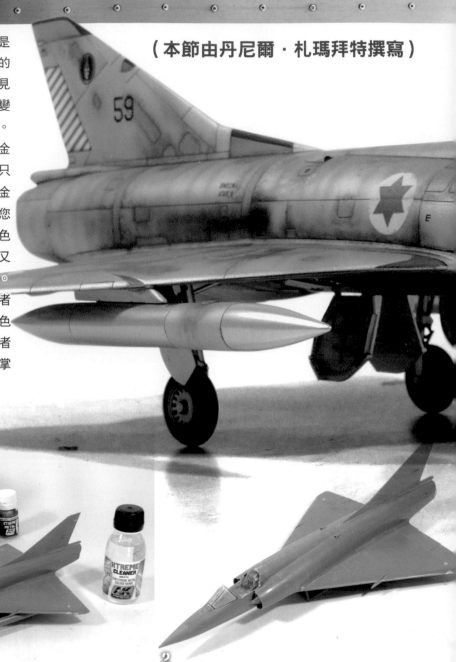

①
首先將模型組立起來，準備塗裝。

②
在施塗之前，記得要先把不該沾到塗料的部分，例如透明的座艙風罩遮蔽起來。

4.3.1. 以 XTREME METAL 塗裝鋁合金戰機
以色列空軍的幻象 IIIC 型

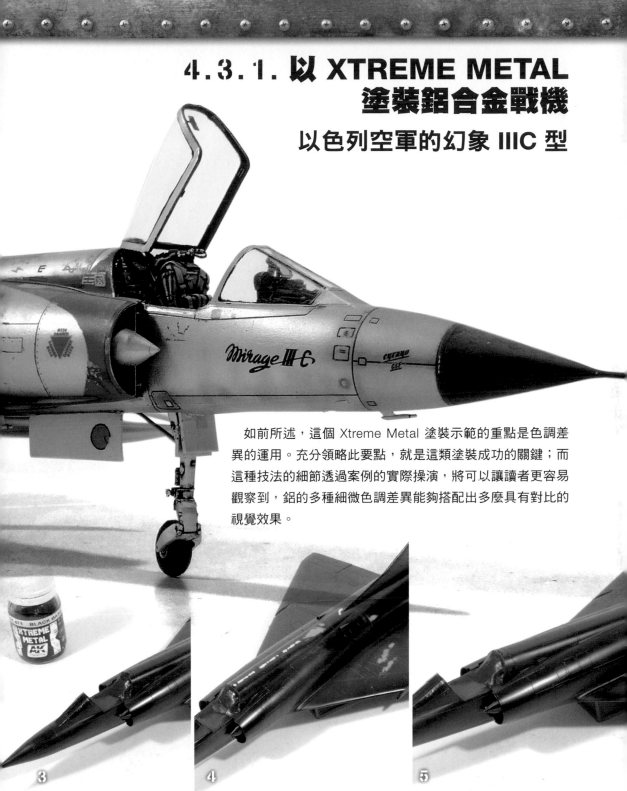

　　如前所述，這個 Xtreme Metal 塗裝示範的重點是色調差異的運用。充分領略此要點，就是這類塗裝成功的關鍵；而這種技法的細節透過案例的實際操演，將可以讓讀者更容易觀察到，鋁的多種細微色調差異能夠搭配出多麼具有對比的視覺效果。

3
在金屬塗料之前，先打上一層黑色的底色。

4
底色能增益其他塗料的附著力和耐久度，而且也能將模型表面的凹陷、接合線等缺點凸顯出來。

5
如果有找到這些小缺陷，再加一層底漆填平即可。

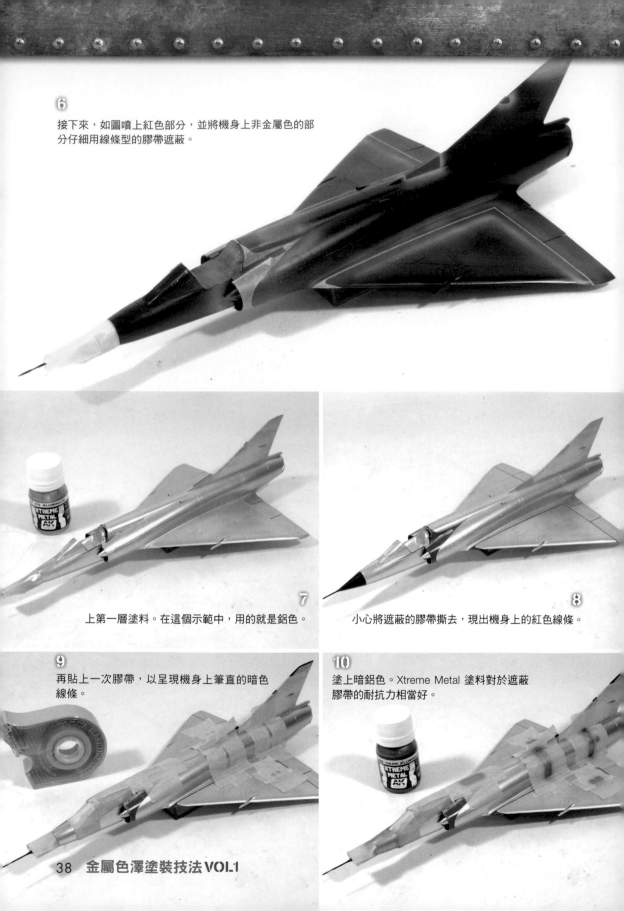

⑥
接下來，如圖噴上紅色部分，並將機身上非金屬色的部
分仔細用線條型的膠帶遮蔽。

⑦
上第一層塗料。在這個示範中，用的就是鋁色。

⑧
小心將遮蔽的膠帶撕去，現出機身上的紅色線條。

⑨
再貼上一次膠帶，以呈現機身上筆直的暗色
線條。

⑩
塗上暗鋁色。Xtreme Metal 塗料對於遮蔽
膠帶的耐抗力相當好。

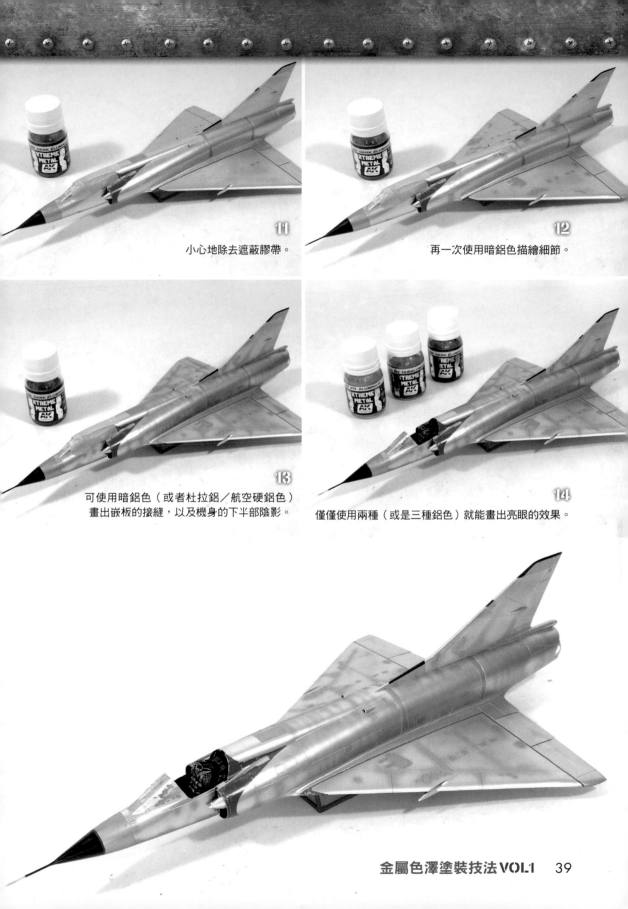

11 小心地除去遮蔽膠帶。

12 再一次使用暗鋁色描繪細節。

13 可使用暗鋁色（或者杜拉鋁／航空硬鋁色）畫出嵌板的接縫，以及機身的下半部陰影。

14 僅僅使用兩種（或是三種鋁色）就能畫出亮眼的效果。

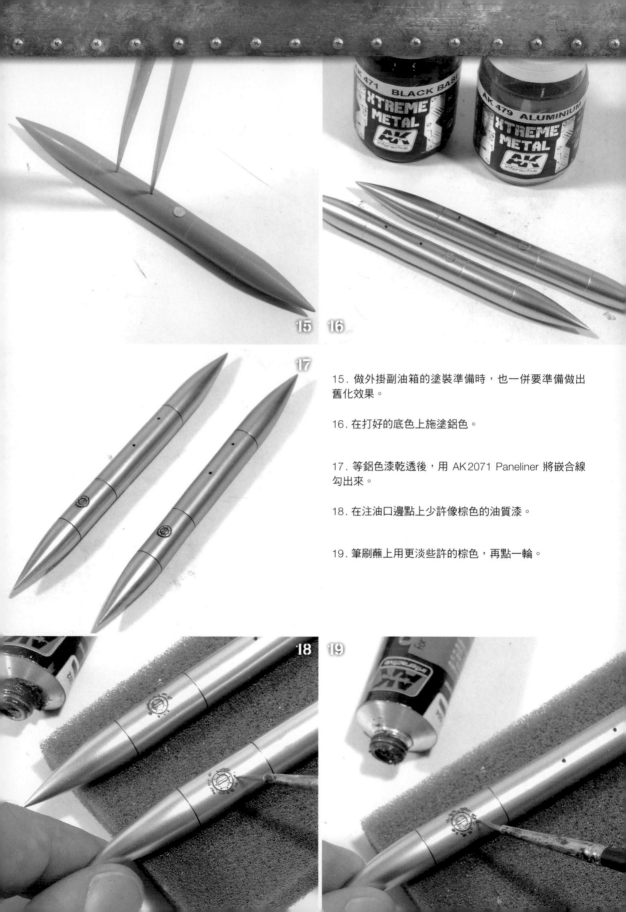

15. 做外掛副油箱的塗裝準備時，也一併要準備做出舊化效果。

16. 在打好的底色上施塗鋁色。

17. 等鋁色漆乾透後，用 AK2071 Paneliner 將嵌合線勾出來。

18. 在注油口邊點上少許像棕色的油質漆。

19. 筆刷蘸上用更淡些許的棕色，再點一輪。

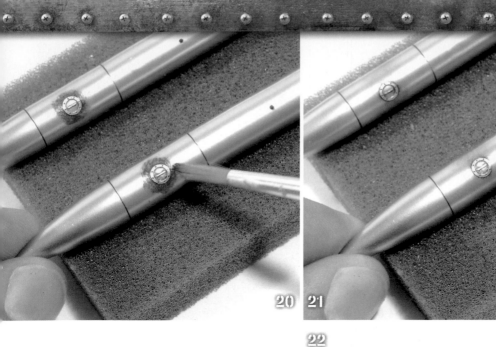

20. 用筆刷將兩種棕色攪和在一起。

21. 往外刷。

22. 漬染舊化效果如圖所示。

23. 將含有注油口之外的段落遮蔽起來，
包上一層消光透明漆固定這個效果。

24. 亮光與消光對比，一個小配件就可以呈現豐富的
變化。

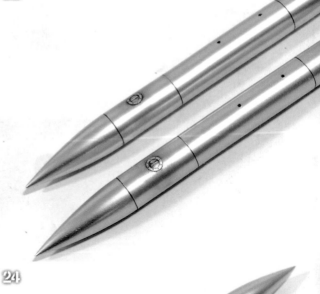

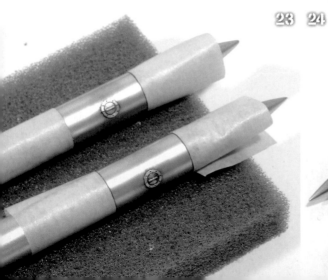

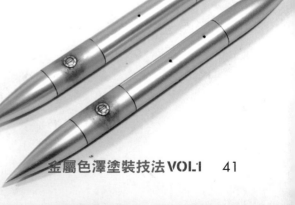

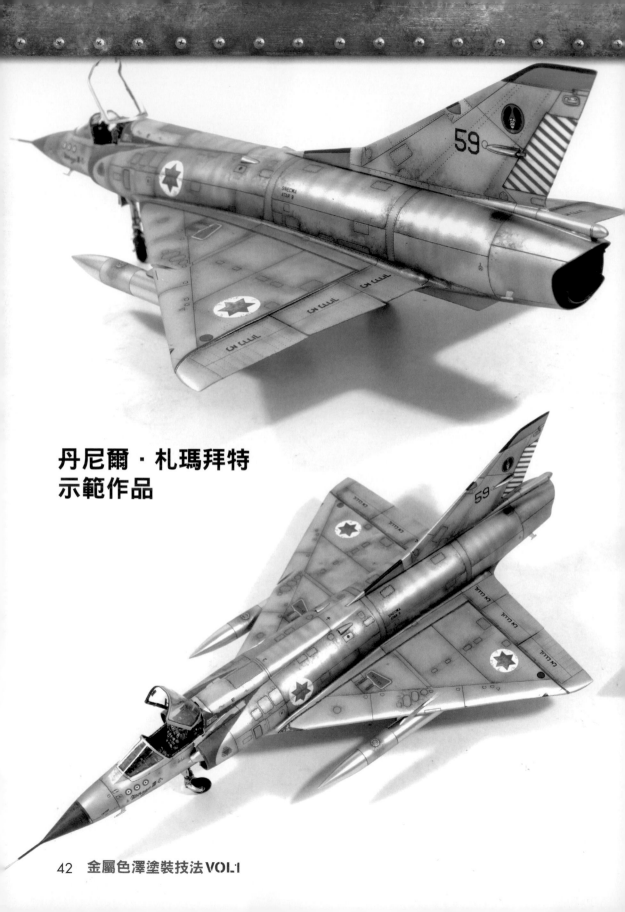

丹尼爾・札瑪拜特
示範作品

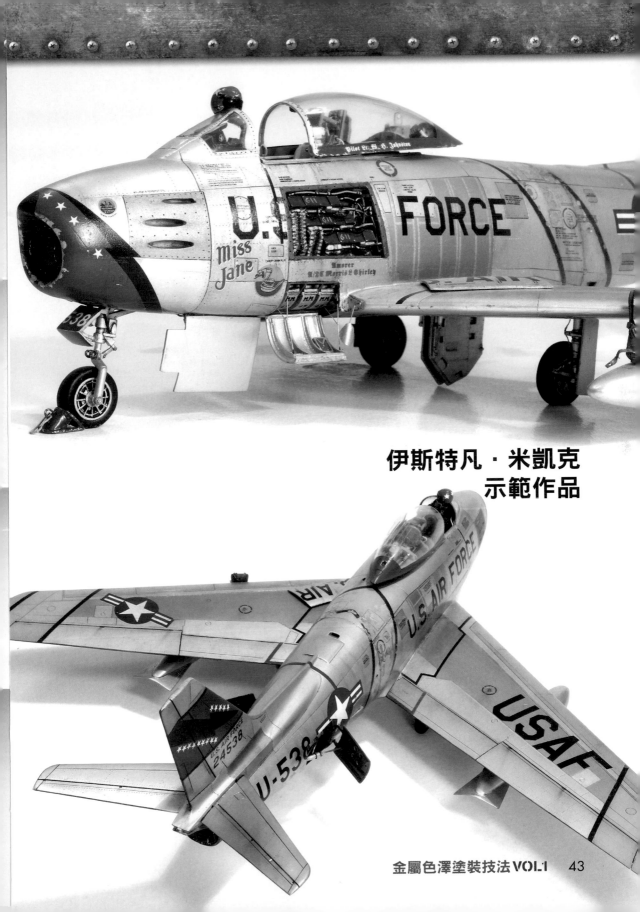

伊斯特凡・米凱克
示範作品

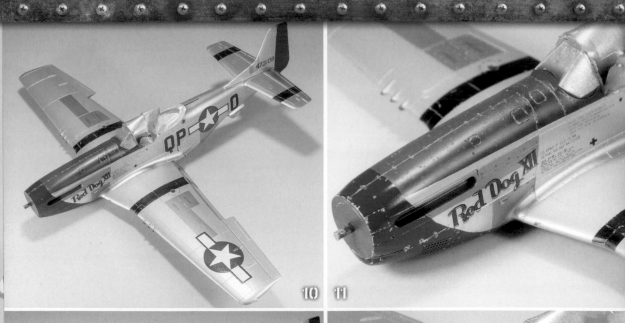

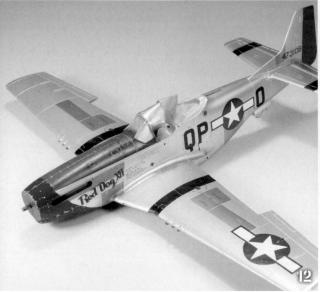

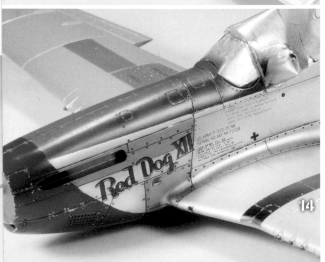

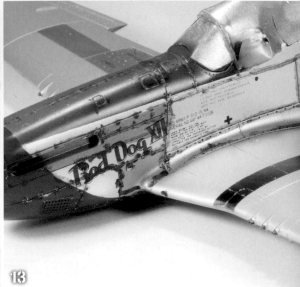

10. 貼上水標。

11. 用Tamiya自家的釉彩在機殼上畫出一些磨損的痕跡，增加細節。

12. 再上一次Future透明漆，封存保護水標和舊化效果。其實，即使仔細端詳，還真看不出已經上過兩道透明漆。

13. 接下來使用AK出品的AK045 Dark Brown Wash洗塗，將嵌板的接縫凸顯出來，增益模型視覺上的分量。

14. 等到塗料乾透之後，用一塊乾淨的布料順著飛行時的空氣流向擦拭清理，會得到如圖片14這樣栩栩如生的效果。

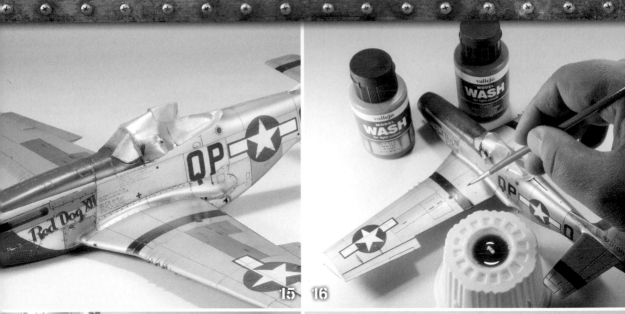

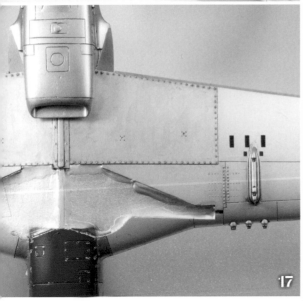

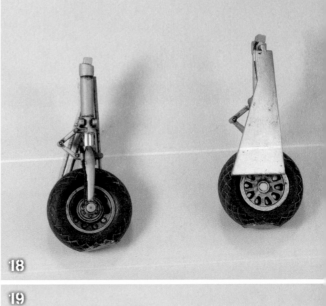

15. 這張圖片中可以看到為嵌板上不同色，
浮現出豐富的對比。

16. 雖然大部分時候都飛在天上，戰機還是難免會吃
點髒汙。筆者使用 Vallejo 的壓克力漆做舊化洗塗，它
可以直接在釉彩上覆加效果，無須以透明漆隔離。

17. 這張圖片呈現了在機腹中央位置洗塗處理完的效果。

18. 起落架是以 Tamiya XF-16 消光鋁色釉彩塗裝。
阻尼器則是選用 Alclad Chrome (ALC 107) 塗裝。

19. 副油箱的塗裝則同機身的處理方式。

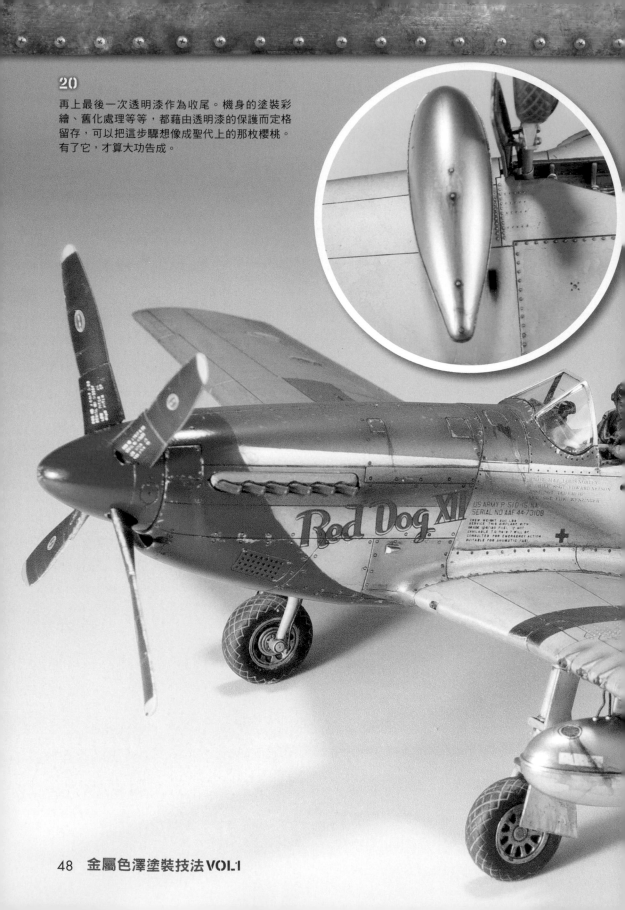

20

再上最後一次透明漆作為收尾。機身的塗裝彩繪、舊化處理等等，都藉由透明漆的保護而定格留存，可以把這步驟想像成聖代上的那枚櫻桃。有了它，才算大功告成。

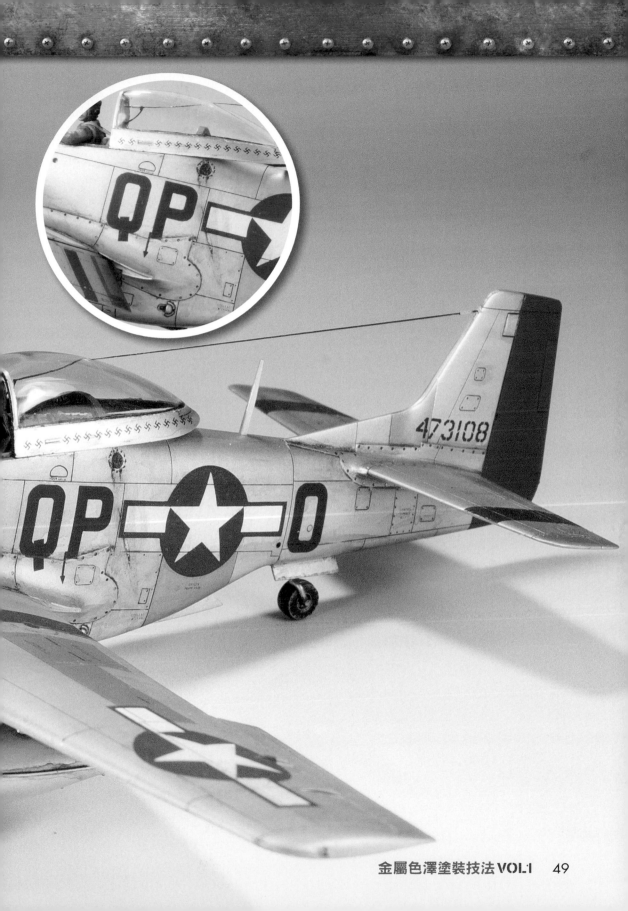

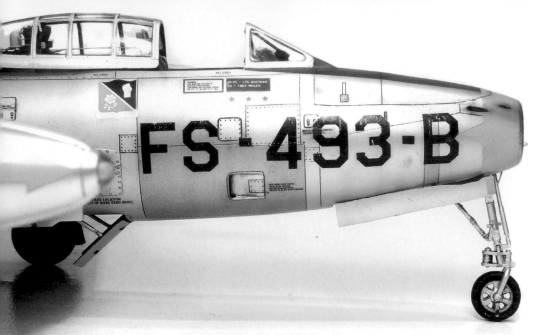

伊斯特凡・米凱克示範作品

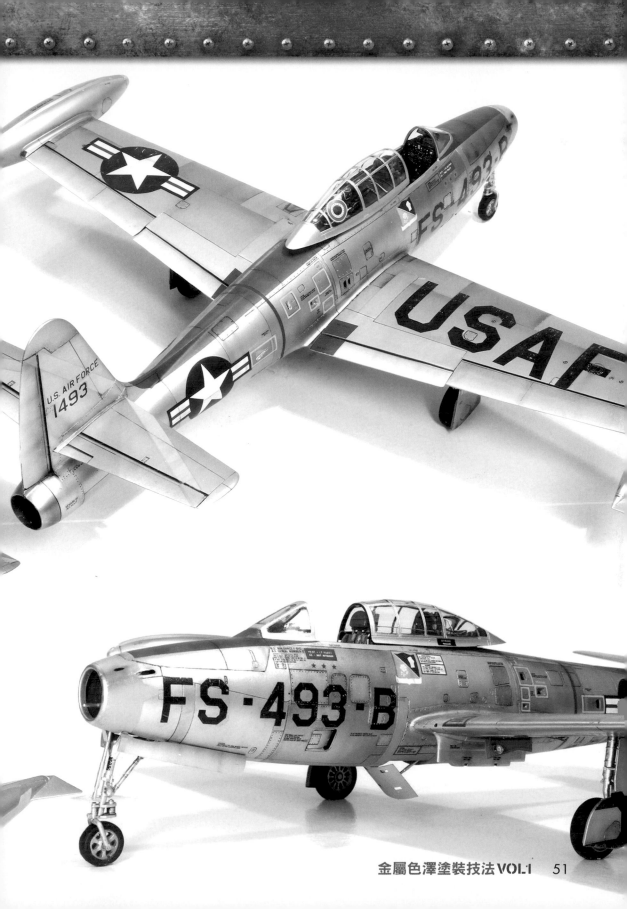

4.4. 使用印刷彩墨來表現 金屬色

噴射引擎之一

將印刷彩墨與金屬塗料混合，並不會完全遮掉塗料本身的特性，而是表現出渲染、遞變的色澤，鮮明地展現出光影的深度，塵土與褪色等等效果。有些場合，需要做出金屬受高溫燒灼，或者是因為長時間處於高溫的劣化的褪色痕跡。

① 組裝好的引擎部件，留待我們巧手塗裝。

② 打上黑色底的同時順道檢查一下塑膠零件表面與接縫處，是否有瑕疵凹陷。底漆是後續塗料附著的根柢，塗好乾固之後，我們再覆上一層鋁色。

③ 排氣口的末端以暗鋁色塗上。筆者也順道以質地較清透的暗棕色加上一層煙燻的感覺。

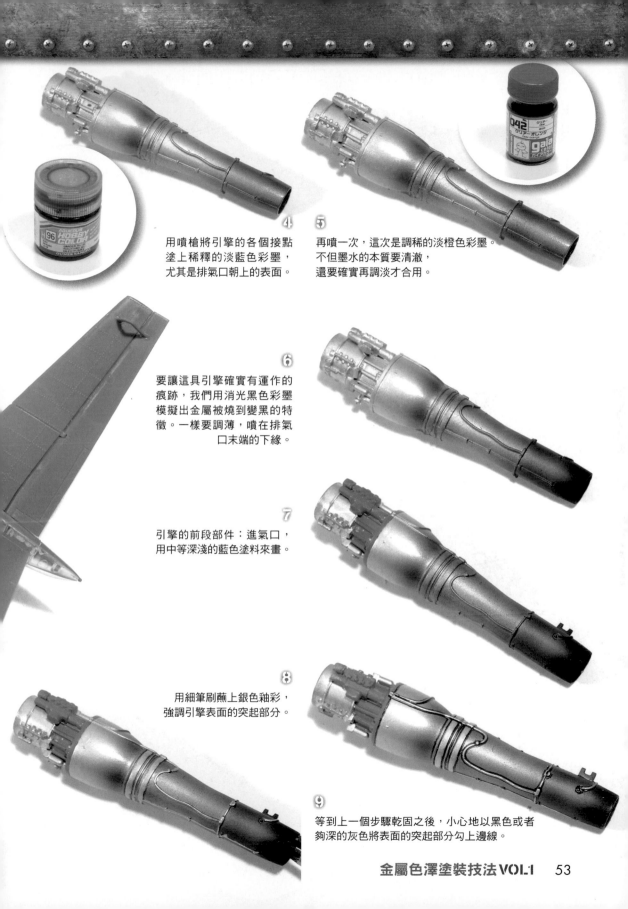

④ 用噴槍將引擎的各個接點
塗上稀釋的淡藍色彩墨，
尤其是排氣口朝上的表面。

⑤ 再噴一次，這次是調稀的淡橙色彩墨。
不但墨水的本質要清澈，
還要確實再調淡才合用。

⑥ 要讓這具引擎確實有運作的
痕跡，我們用消光黑色彩墨
模擬出金屬被燒到變黑的特
徵。一樣要調薄，噴在排氣
口末端的下緣。

⑦ 引擎的前段部件：進氣口，
用中等深淺的藍色塗料來畫。

⑧ 用細筆刷蘸上銀色釉彩，
強調引擎表面的突起部分。

⑨ 等到上一個步驟乾固之後，小心地以黑色或者
夠深的灰色將表面的突起部分勾上邊線。

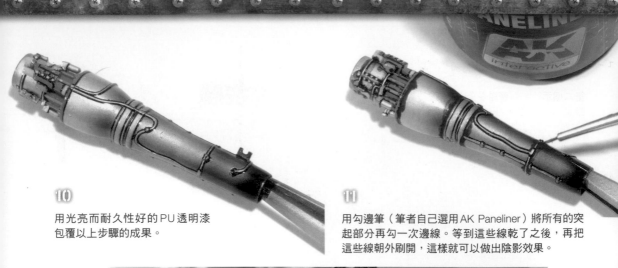

10

用光亮而耐久性好的 PU 透明漆
包覆以上步驟的成果。

11

用勾邊筆（筆者自己選用 AK Paneliner）將所有的突
起部分再勾一次邊線。等到這些線乾了之後，再把
這些線朝外刷開，這樣就可以做出陰影效果。

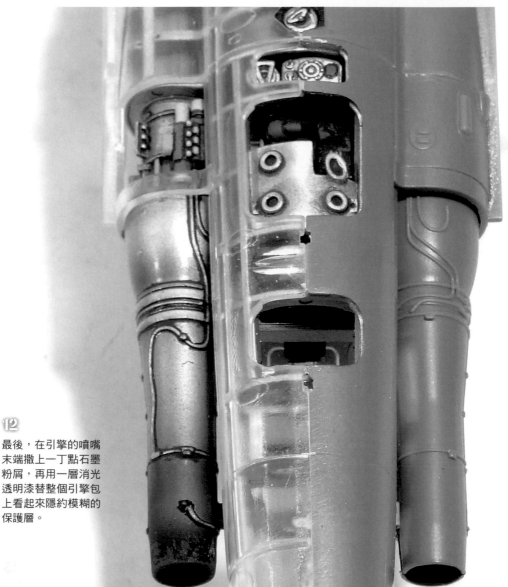

12

最後，在引擎的噴嘴
末端撒上一丁點石墨
粉屑，再用一層消光
透明漆替整個引擎包
上看起來隱約模糊的
保護層。

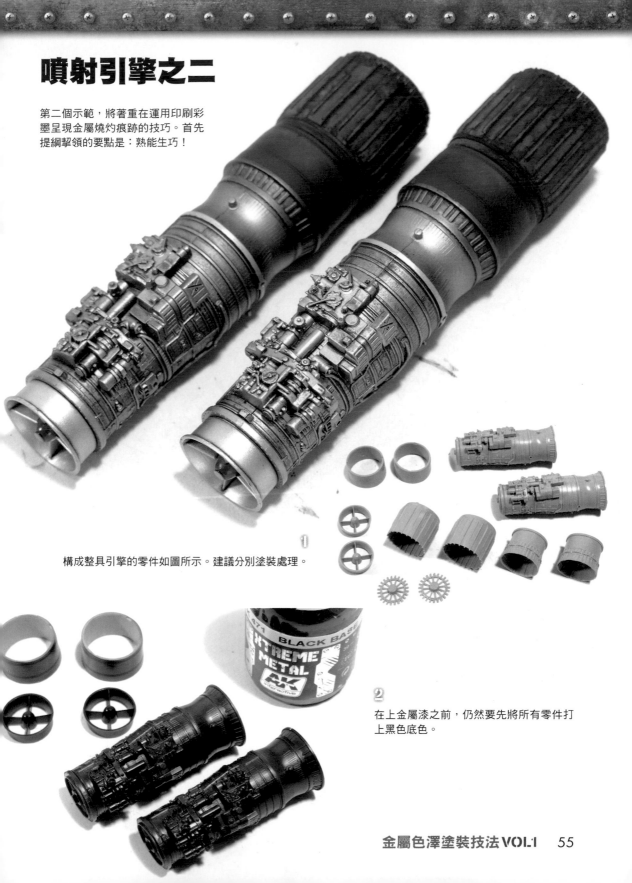

噴射引擎之二

第二個示範，將著重在運用印刷彩墨呈現金屬燒灼痕跡的技巧。首先提綱挈領的要點是：熟能生巧！

構成整具引擎的零件如圖所示。建議分別塗裝處理。①

在上金屬漆之前，仍然要先將所有零件打上黑色底色。②

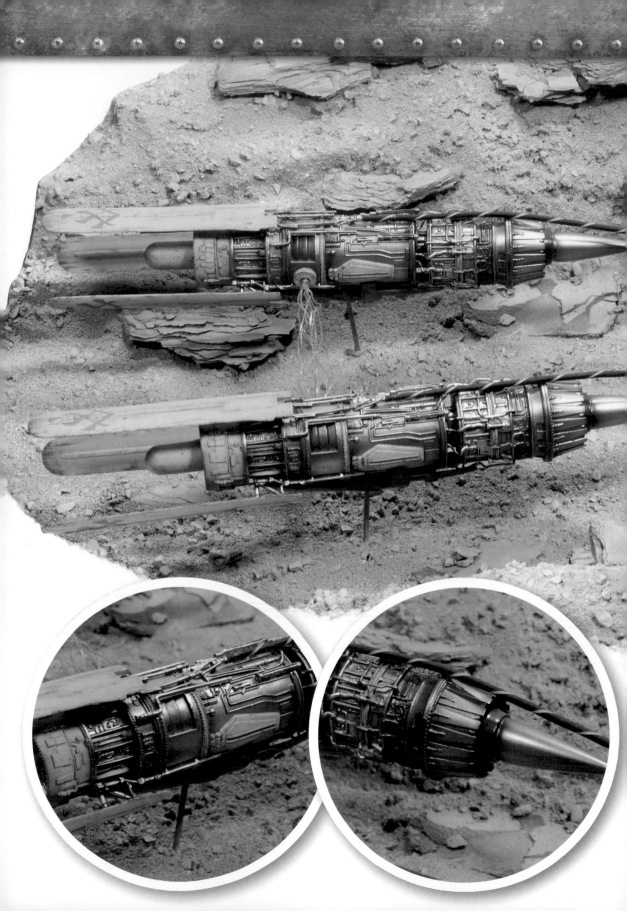

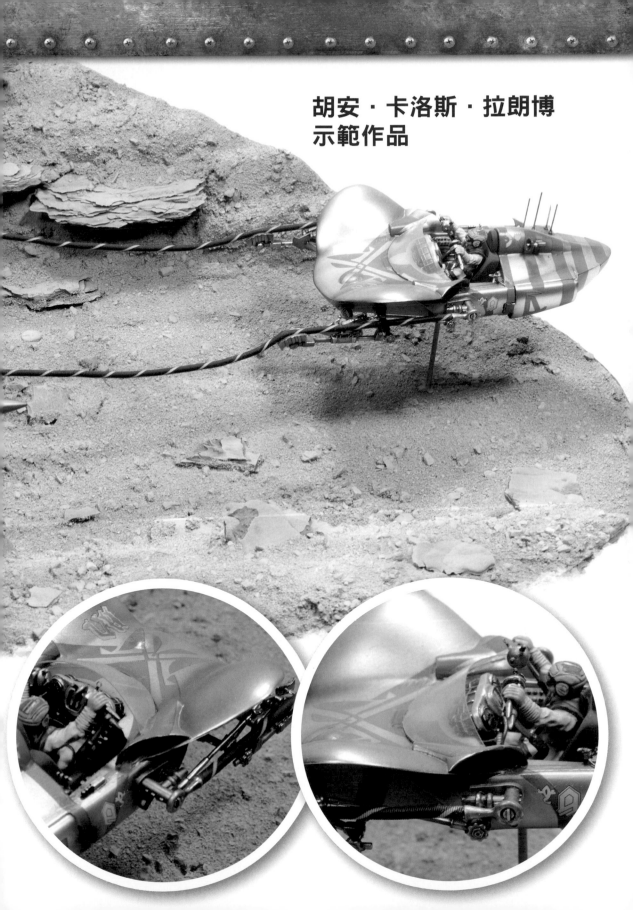

胡安・卡洛斯・拉朗博
示範作品

②

清潔要黏貼的部位，這樣 Bare Metal 貼紙才能牢靠地固定。

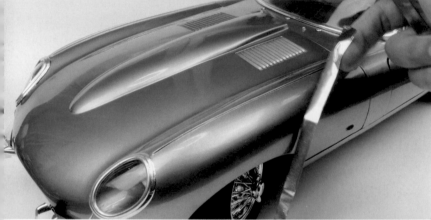

③

將貼紙裁出適當的形狀。所謂的「適當」，要涵蓋整個面積，並且多留一些餘裕。

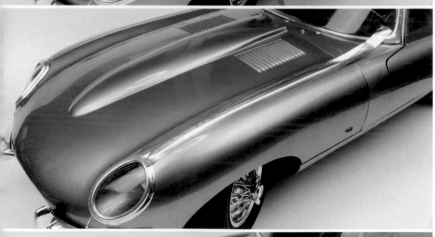

④

將貼紙輕輕覆蓋上，儘可能避免皺褶出現。

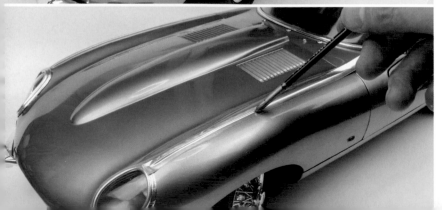

⑤

開始黏貼。可以用筆刷柄的尾端或者其他鈍物施壓，例如筷子。尖銳的工具會傷害貼紙表面，切勿使用。

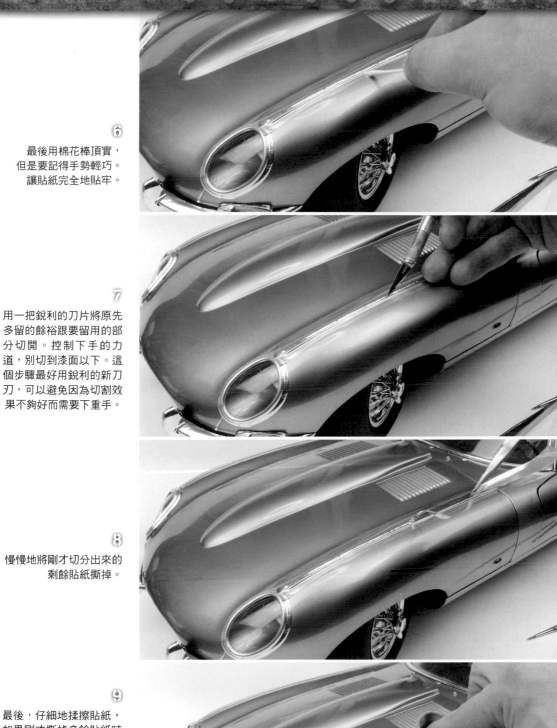

⑥

最後用棉花棒頂實，
但是要記得手勢輕巧。
讓貼紙完全地貼牢。

⑦

用一把銳利的刀片將原先
多留的餘裕跟要留用的部
分切開。控制下手的力
道，別切到漆面以下。這
個步驟最好用銳利的新刀
刃，可以避免因為切割效
果不夠好而需要下重手。

⑧

慢慢地將剛才切分出來的
剩餘貼紙撕掉。

⑨

最後，仔細地揉擦貼紙，
如果剛才撕掉多餘貼紙時
不小心將原先貼勻的部分
扯開的話，就在此時將它
們整理好。

在其他表面貼覆金屬貼紙

Bare Metal 貼紙不只可以用在汽車、噴氣口等等，另外還有更多可應用的範圍。比如這個範例中，鑴刻在模型底座上的字樣。

① 會用到的工具。

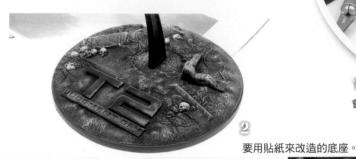

② 要用貼紙來改造的底座。

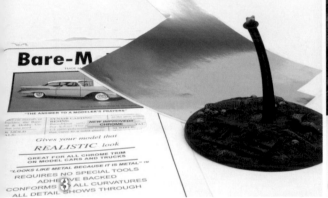

選擇想要用的材質，如鋁色或銅色等等，種類很多。

④ 裁取一塊比要覆蓋的字樣面積大一點的 Bare Metal 貼紙。

⑤ 小心地將金屬貼片覆上底座的字樣。

⑥ 利用金屬的延展性，讓貼紙表面浮現出底座的形狀。

⑦ 沿著字形邊緣切掉多餘的貼紙。

⑧ 拿一塊軟布拭抹貼紙表面，讓它跟模型底座表面充分密合。

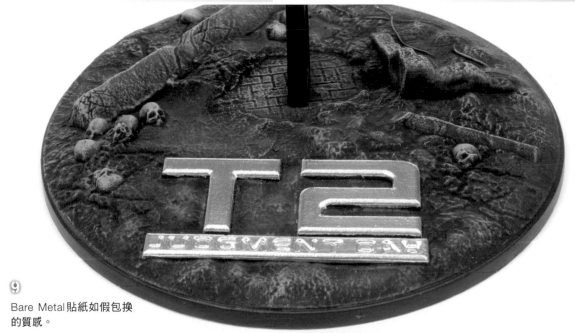

⑨
Bare Metal 貼紙如假包換
的質感。

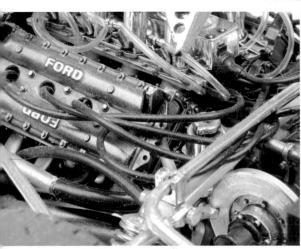

圖中F-O-R-D四個字母也是用同樣的方法貼上。

也可以參考此圖中，
兩支排氣管包上Bare Metal貼片的效果。

4.6. 石墨鉛筆

要在細碎的小零件上加上金屬質感，石墨鉛筆是好用的手法；尤其是當零件表面凹凸不平、僅有凸出部分因為摩擦而顯出金屬底色的場合。在一般美術用品或者勞作用品店都買得到。

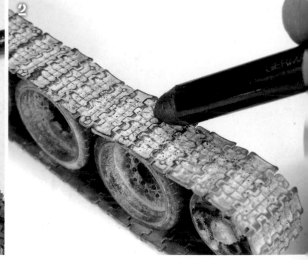

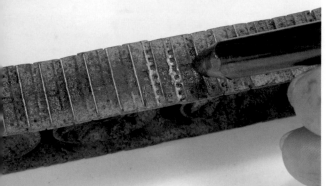

1. 疊積在表面的石墨也可以用手指抹開。

2. 因為操作起來相當容易，我們可以精準地塗布在我們設想的區塊之上。

3. 用在履帶的塗裝，特別突顯出僅有部分表面會實際接觸地面的狀況。

4.7. 彩色金屬噴漆罐

金屬噴漆的特色是其中包含了細碎的閃亮粒子,看起來就像是漆中摻進了金屬碎片一樣。汽車用的金屬噴漆還會包含透明的鍍膜材質(通常是聚氨酯,PU)維持漆料噴塗後的光亮與耐久力。

在臺灣市場上俗稱冷烤漆,多半用在汽機車上。

大致上分成兩大類,其一是珍珠亮光漆,隨著環境中的光源亮度與照射角度會呈現稍微不同的色澤;第二種是多色漆,由不同的觀看角度會看到變化差異極大的漆色。

還有一種在汽車烤漆之中相當罕見,但是在摩托車、自行車上卻頗受歡迎的漆料,即

國外玩家稱為「flamboyant」、「candy apple」的類型。它的成份大致上是銀色金屬底漆配上有色的半透明漆(或 PU 鍍膜),成品看起來有深邃的厚度。

噴罐裝的金屬噴漆可以直接噴塗,也可以將噴劑收集起來再用噴槍施工。噴塗的時候要注意維持噴嘴方向朝前,動作平順連續,避免結珠。而先打上白或灰的底色也有助於讓漆色看起來明亮,塗紅色或黃色時尤其重要。如果想要讓漆面看起來多些複雜變化,可以考慮兩層次噴塗法,接下來請讓我們來示範。

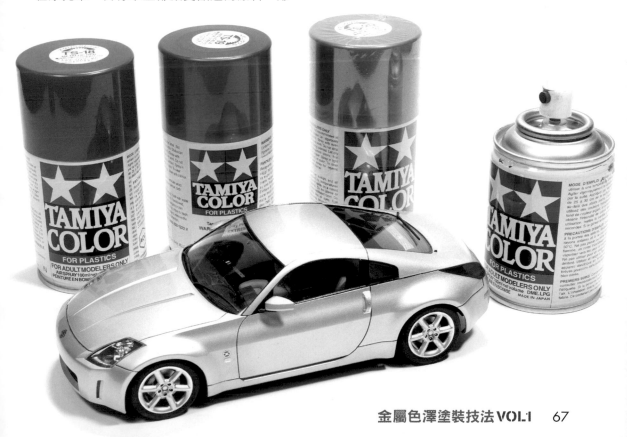

4.7.1. YAMAHA TZ250

接下來我們要示範塗裝這部摩托車,讀者們可以從中得到啟發。塗布金屬色的手法其實跟一般漆色殊無二致,關鍵在於金屬色的質地更纖細些,要多些小心對待。我們覆加了兩層透明漆,兼顧保護底層塗裝與增益光澤的效果。接下來請看我們示範:綜合各廠牌塗料,將它們的特性表現在這些民用車輛的模型塗裝上。

(本節內容由奧斯卡 ·
寇福雷德撰寫)

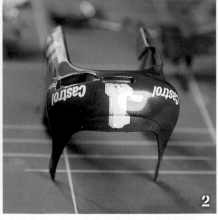
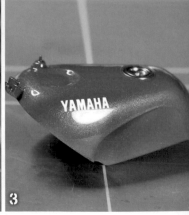

1-3. 塗上U-Pol汽車烤漆、加以拋光的成果。用法與其他的金屬色塗料相同。

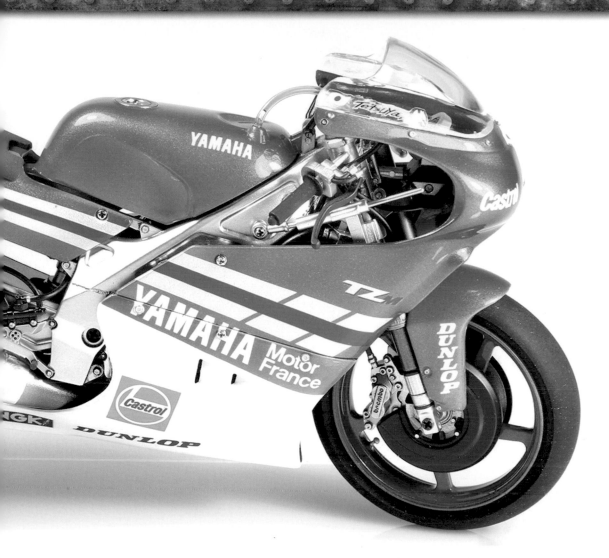

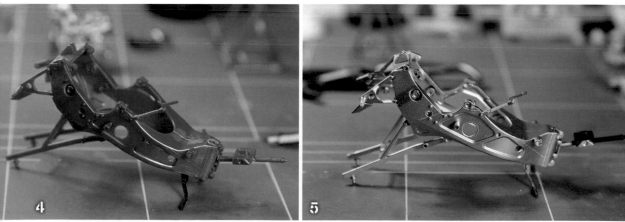

4-5. 浸在漂白水中，洗掉原廠的機車骨架塗層（左圖）。右圖是用鋁色釉彩重新塗裝的樣子。

6-7. 引擎

塗料的使用方式如下：

- 整個區塊主要是以鋁色塗上。
- 底座上的是銅色。
- 化油器與引擎連動的機構塗以鈦黃色。
- 少數小部件是用 AK 的透光紅漆塗上。
- 離合器的外殼是 Alclad II Burnt Metal。
- 變速齒輪箱的外蓋是 Alclad II Chrome。
- 化油器本體是 Alclad II Gun Metal。

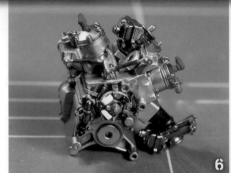

8. 排氣管

摩托車的排氣管必定因為累積煙炭而焦黑，因此筆者選用砲銅色為底。運作溫度最高的部分，比如說頭段歧管、接近鋁質防燙蓋的部位，是用氣槍噴塗高溫金屬紫（hot metallic violet）與焦鐵（burnt metal）兩種塗料，並且做出漸淡的效果。之後再貼上 Bare Metal 的自黏金屬薄片作為鋁質防燙蓋。

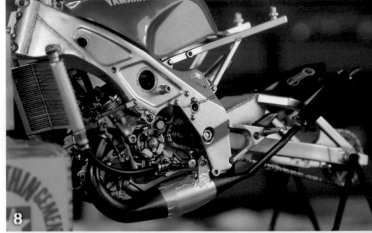

9. 前叉

將避震機構的外管塗以 Tamiya Lara Aluminium 這款橙色亮光漆。內管則是 Tamiya Copper。碟煞卡鉗的部分是以白灼金屬色（pale burnt metal）塗上。

10-11. 金屬舊化處理

金屬色塗料的光鮮亮麗會使得呈現的效果看起來太過嶄新、失去模型製作的擬真醍醐味。因此，洗塗是掩去喧賓奪主的光彩、提升細節呈現的必要手續。在這個範例中，基於凸顯引擎與骨架焊接處的考量，筆者選了常用於軍用載具上的褐色塗料。

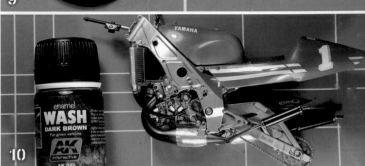
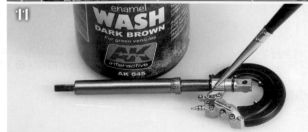

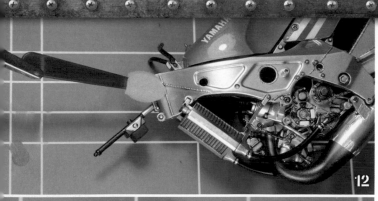

12. 我們不想讓焊接痕呈現突兀過頭的光影，趁著差一丁點就要乾透時，用筆刷蘸上一點點油精修掉過厚的洗塗。

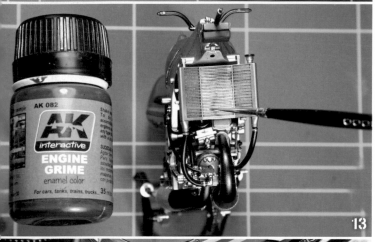

13. 冷卻器
冷卻器的底色是 Xtreme Metal 的鋁色。而為了呈現有深度的真實感，用 AK Engine Grime 塗料加上一些吃了塵沙的效果。

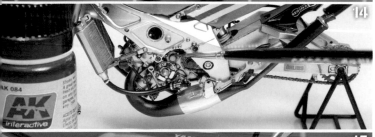

14. 在引擎的相關部位畫上一些燃料沾染的痕跡，可以增加真實感。

15. 油泵
將鋁金屬貼片裁成小塊，貼在連接油路與機件的油管接頭上。

16. 塑膠
閃亮的金屬與色澤較為平淡的塑膠，可以襯出相當好的對比，別忽略了這個表現的好機會。AK 的透明漆有 Gloss（光亮）、Satin（朦朧）、Matte（消光）與 Ultra-Matte（全黯）四種等級，當然其他廠牌也會有相對應的產品，用上亮光漆也行。整體設想好哪個部位該塗成多亮，再依計畫選擇適合的透明漆。

17-19. 車體的金屬塗裝

這個部分要多點耐心，好整以暇地仔細進行。車體的塗裝外觀決定了整尊模型的主要質感，務求完美無瑕。底色的塗佈非常重要，它一體覆過了樹脂、金屬、塑膠這些不同材質的原色，賦予模型基本的整體感。打底的同時，也會將模型零件中需要修填的接縫、凹陷等小瑕疵抓出來。底色也讓後續的塗裝更容易附著。

在這個示範之中，我們決定用上兩種Zero Paints的塗料打雙層底。這個品牌的塗料沒有光澤，因此還需要另外塗上一層亮光漆保護層，才能呈現金屬的閃亮質地。市面上可用於噴塗的的亮光漆產品很多，甚至從汽車用品店都可以找到。在此筆者選用U-Pol的雙重成分亮光漆；建議用0.5mm的噴口噴塗數道，會有最佳效果。

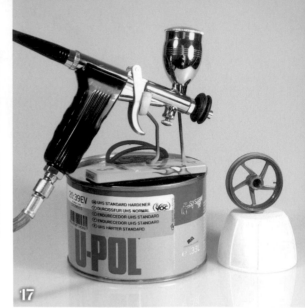

17

18 **19**

20

21

21-22. 拋光

這也是重要的步驟。通常我們很難在如同汽車烤漆廠一樣空氣清淨無塵的環境之中做模型，漆料在乾固的過程中難免會有些落塵沾上。我們可以用細號數的砂紙和水來去除這些瑕疵。首先用2400號，再換4000號細磨，讓模型的表面平整而消光即可。注意不要打磨到邊角處。

接下來，用棉花棒蘸上一些研磨劑或拋光劑在表面輕輕跑過幾輪，號數從中等到細都算合用。這個過程中，可以看到表面逐漸變得光潤。最後要拋出鏡面一般光可鑑人的效果，我們用上3M極細拋光布輪頭，用最低的轉速進行（在此筆者調到5000rpm）來收尾。

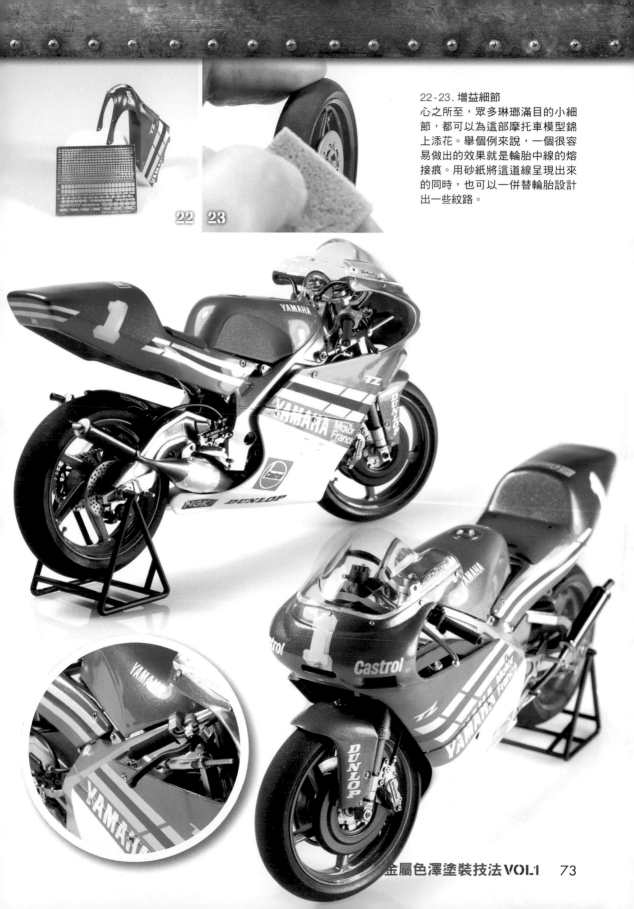

22-23. 增益細節

心之所至，眾多琳瑯滿目的小細節，都可以為這部摩托車模型錦上添花。舉個例來說，一個很容易做出的效果就是輪胎中線的熔接痕。用砂紙將這道線呈現出來的同時，也可以一併替輪胎設計出一些紋路。

22　23

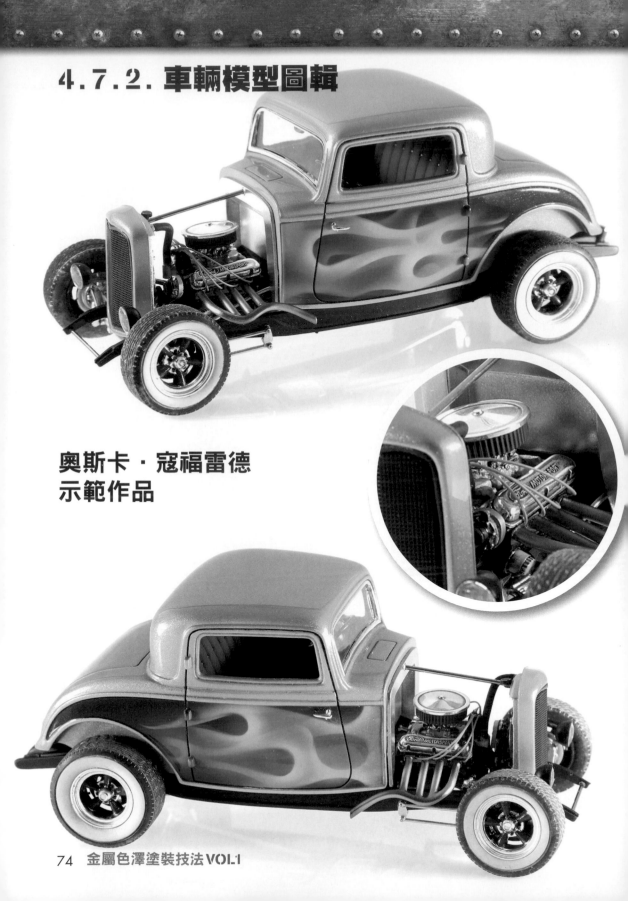

奧斯卡・寇福雷德
示範作品

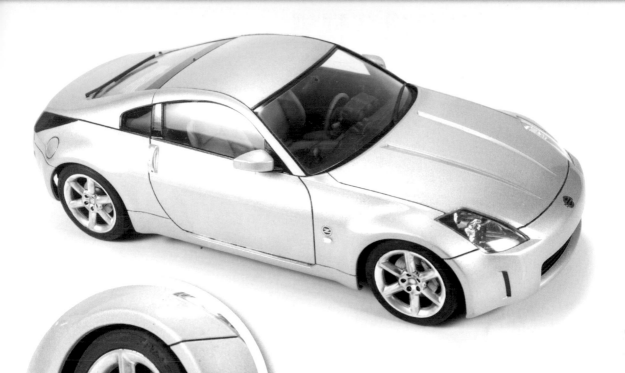

佛南多・費拉傑
示範作品

4.8. 亮鉻色的塗法

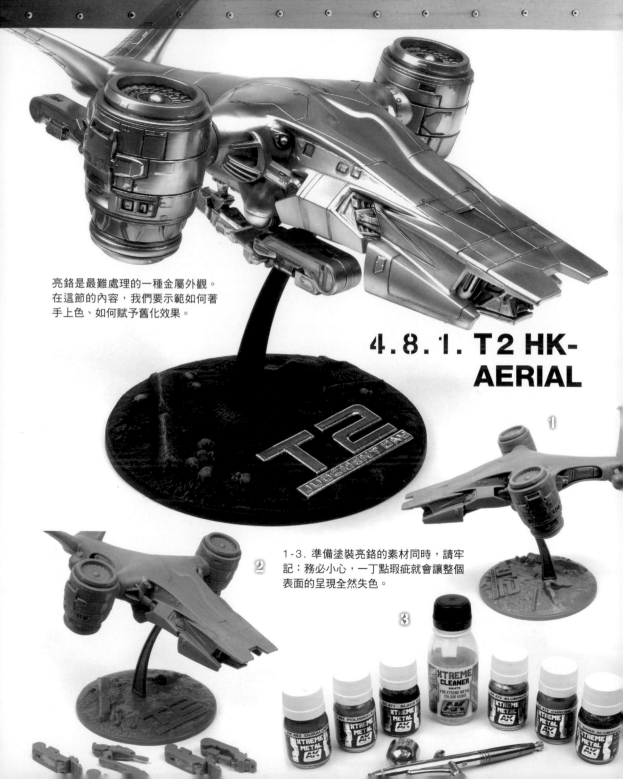

亮鉻是最難處理的一種金屬外觀。
在這節的內容，我們要示範如何著
手上色、如何賦予舊化效果。

4.8.1. T2 HK-AERIAL

1-3. 準備塗裝亮鉻的素材同時，請牢
記：務必小心，一丁點瑕疵就會讓整個
表面的呈現全然失色。

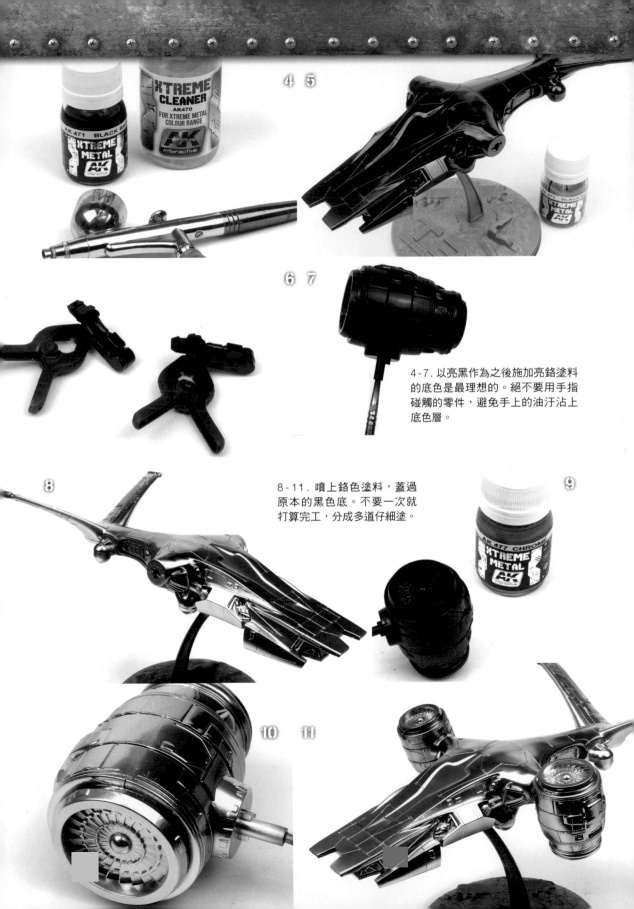

4　5

6　7

4-7. 以亮黑作為之後施加亮鉻塗料的底色是最理想的。絕不要用手指碰觸的零件，避免手上的油汙沾上底色層。

8-11. 噴上鉻色塗料，蓋過原本的黑色底。不要一次就打算完工，分成多道仔細塗。

8

9

10　11

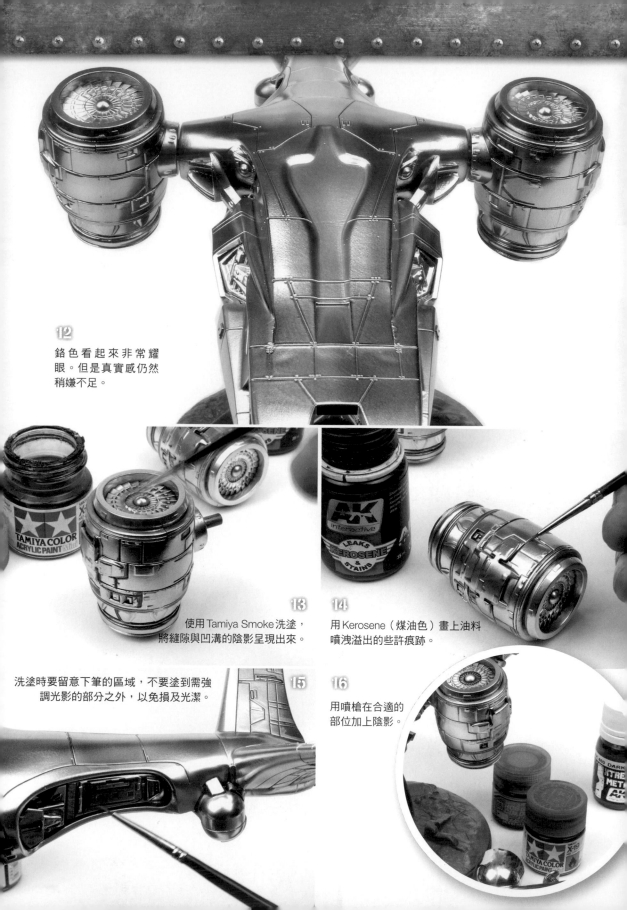

12
鉻色看起來非常耀眼。但是真實感仍然稍嫌不足。

13
使用 Tamiya Smoke 洗塗，將縫隙與凹溝的陰影呈現出來。

14
用 Kerosene（煤油色）畫上油料噴洩溢出的些許痕跡。

15
洗塗時要留意下筆的區域，不要塗到需強調光影的部分之外，以免損及光潔。

16
用噴槍在合適的部位加上陰影。

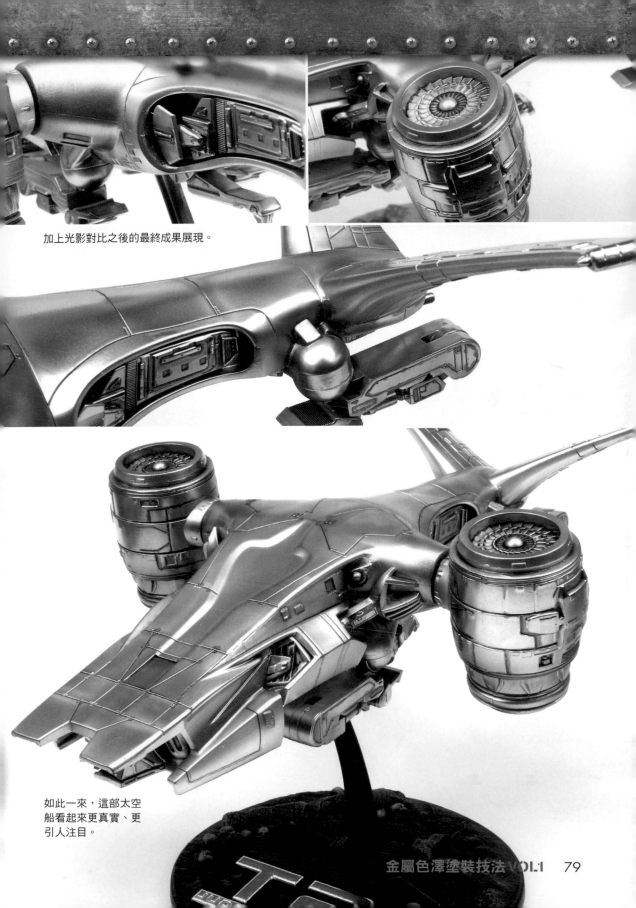

加上光影對比之後的最終成果展現。

如此一來，這部太空
船看起來更真實、更
引人注目。

4.8.2. 亮鉻色模型零件的塗裝

雖說亮鉻極不易以塗料呈現,所幸廠商也留意到這點,有時在模型套件中就直接將零件鍍鉻處理好。我們只要添加舊化處理,就可讓它們看起來似假還真。在這一節中,我們在模型零件還在框架上就先動手,以 Tamiya Smoke 塗料做效果處理。

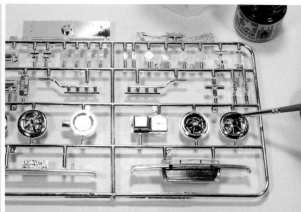

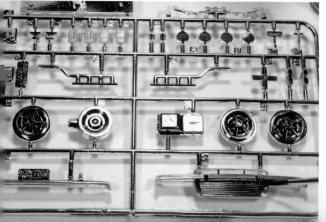

如上所述,在這麼纖細易損的亮鉻表面上做效果的代價就是減損它的奪目光彩。權衡之下,這些效果塗佈也不可過頭、蓋過整個零件而使整體全然失色。從圖片中可以看到,我們將煙色塗料畫在所有的邊角與凹陷處來顯出份量。加上了陰影處理的零件,看起來就不再假如兒戲,開始有了仿真的質感。

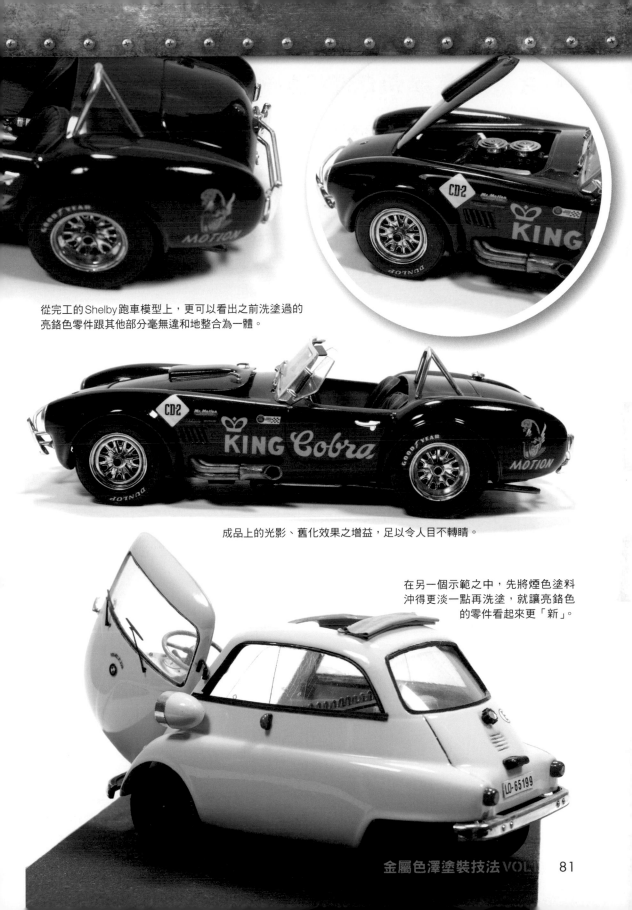

從完工的Shelby跑車模型上，更可以看出之前洗塗過的
亮鉻色零件跟其他部分毫無違和地整合為一體。

成品上的光影、舊化效果之增益，足以令人目不轉睛。

在另一個示範之中，先將煙色塗料
沖得更淡一點再洗塗，就讓亮鉻色
的零件看起來更「新」。

用於打造螺旋槳的金屬材質很多樣，鋁、不鏽鋼、黃銅，甚至多種材料複合。黃銅與不鏽鋼有最佳的性能表現與耐久性，常見於高速船舶之上。普遍來說，螺旋槳的性能指標是重量輕、耐長時間操作、有抵抗海水之腐蝕性的能力，以及易於修理。倘若可以不計成本因素的話，鈦合金應該是最理想的金屬了。

黃銅是最常見的螺旋槳材質。在這個示範之中，我們將另闢蹊徑，以截然不同的手法來教大家塗裝黃銅：集取簽字筆的油墨，稀釋後以噴槍塗上。

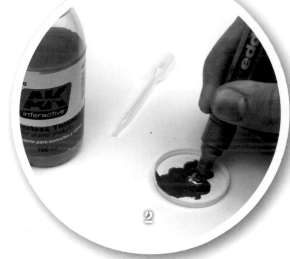

1. 先打上一層底色，讓後續的油墨／塗料更好附著。

2. 收集簽字筆的油墨，同稀釋釉彩的方式，加油精調淡，看起來就很接近黃銅的色澤。

3. 使用噴槍塗上。

4. 先前的章節提過的透光墨彩適合用來做金屬的視覺增益效果。在此，我們先噴上一道橙色。

5. 接下來是在邊緣和表面的接縫處噴上藍色。

6. 兩道墨彩噴塗之後，螺旋槳的外觀如圖所示。

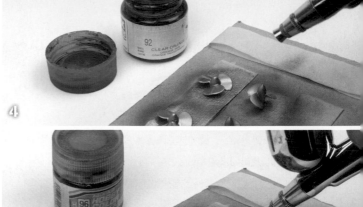

④

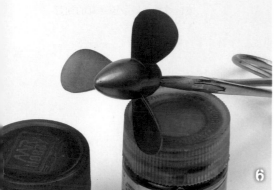

⑥

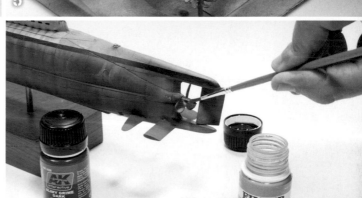

⑤

在對應的區域以 AK4162 藍綠色濾鏡塗專用漆點上一些銅鏽，有畫龍點睛之效。

在其他的示範圖片當中，可以看到不同的金屬塗裝搭配適合的舊化處理所呈現的視覺對比。